人人都是**设计师**

零基础学
字体设计

胡雪梅 编著

清华大学出版社
北京

内容简介

在人们的日常生活中，字体设计无处不在。当我们拿起一本书或者阅读一张报纸，当我们去商场购物看到满街的店家招牌和商品广告，当我们打开电视机或者走进影院、剧场……无不被眼前赏心悦目的字体设计所吸引。它引起我们的兴趣，激发我们的阅读欲望、观赏欲望或购买欲望，而这种种欲望都与这些字体的设计表现有着直接的关系。

本书共分为 6 章，内容丰富、结构严谨、图文并茂，通过字体设计案例的制作循序渐进地讲解字体设计的基础、汉字的结构和表现形式、拉丁文字的结构和表现形式、字体设计要素、字体设计原则与创意和字体设计在商业作品中的应用，使读者能够轻松掌握字体设计的实现方法和技巧，全面提升字体设计水平，真正达到学以致用的目的。

本书还提供所有案例的素材、微视频及全书 PPT 课件，方便读者借鉴和使用。

本书适合准备学习或正在学习字体设计的初中级读者，也可作为各类在职设计人员的理想参考用书。

图书在版编目(CIP)数据

零基础学字体设计 / 胡雪梅编著.—北京：清华大学出版社，2020.5（2024.8重印）
（人人都是设计师）

ISBN 978-7-302-55244-4

Ⅰ.①零… Ⅱ.①胡… Ⅲ.①美术字－字体－设计 Ⅳ.①J292.13 ②J293

中国版本图书馆CIP数据核字（2020）第046254号

责任编辑：张　敏
封面设计：杨玉兰
责任校对：胡伟民
责任印制：刘　菲

出版发行：清华大学出版社
　　　　　网　　　址：https://www.tup.com.cn，https://www.wqxuetang.com
　　　　　地　　　址：北京清华大学学研大厦A座　　　邮　　编：100084
　　　　　社　总　机：010-83470000　　　　　　　　邮　　购：010-62786544
　　　　　投稿与读者服务：010-62776969，c-service@tup.tsinghua.edu.cn
　　　　　质量反馈：010-62772015，zhiliang@tup.tsinghua.edu.cn
印　装　者：小森印刷（北京）有限公司
经　　销：全国新华书店
开　　本：170mm×240mm　　　印　　张：10　　字　　数：235千字
版　　次：2020年7月第1版　　　印　　次：2024年8月第4次印刷
定　　价：59.80元

产品编号：085861-01

前言

随着科技水平的不断提高，视觉传达设计越来越科学化，其覆盖领域也越来越广泛。文字作为视觉传达设计的重要元素，具有信息传播、情感传递和视觉审美的多种功能，且具有直观性、艺术性和实际应用性的特点。因此，字体设计是视觉传达设计的重要手段，其主要任务就是对文字进行相关的艺术处理，从而增强文字的传播效果。

本书紧跟字体设计的发展趋势，向读者详细介绍当代字体设计的相关知识，通过基础理论知识讲解与案例分析和实战操作相结合的方式，使读者在理解字体设计的基础上能够在商业作品设计中灵活应用字体设计，真正做到学以致用。

本书内容

本书共分为 6 章，采用基础知识与案例分析相结合的方式，细致地对字体设计知识进行深入讲解，帮助读者在了解字体设计理论知识的同时将这些知识合理运用于实际的商业作品设计中，完成从基本理念的理解到操作方法与技巧的掌握。

第 1 章　字体设计概述　向读者介绍有关字体设计的相关知识，包括其应用领域、设计流程等内容，使读者对字体设计有更加全面、深入的理解和认识。

第 2 章　汉字的结构和表现形式　向读者介绍有关汉字字体设计的相关知识，包括其构成特点、创意与构思等内容，使读者能够更加全面地掌握汉字字体设计的方法与技巧。

第 3 章　拉丁文字的结构和表现形式　向读者介绍有关拉丁字体设计的相关知识，包括拉丁文字的基本形式、基本结构、造型要素和设计表现方法等内容，使读者对拉丁字体设计有更加全面、深入的理解和认识。

第 4 章　字体设计要素　向读者介绍有关字体设计的相关要素，使读者能够在字体设计的过程中合理地应用色彩和纹理，以表现出独特的字体设计效果。

第5章 字体设计的原则与创意 向读者介绍字体设计的相关原则与创意方法等内容，引导读者使所设计的字体能够达到正确传播主题信息的目的。

第6章 字体设计的商业应用 向读者介绍商业作品中的字体设计，使读者能够理解字体设计在商业作品中的重要性以及表现方法。

PPT 课件

本书特点

本书通俗易懂、内容丰富、版式新颖、实用性强，几乎涵盖了字体设计的各方面知识，可使读者通过学习字体设计的基础理论，掌握字体设计制作的方法，以及如何在商业作品设计中合理使用字体设计，从而使商业作品的视觉表现效果更加出色。

本书主要针对设计专业的学生和设计从业人员，从字体设计的基础、表现形式与特点、设计原则与要求、字体的编排、创意方法和应用等方面，系统阐述字体设计的创意和实现方法，同时以大量的国内外优秀设计作品为案例进行说明，希望对读者有所启迪。

由于时间仓促，书中难免有疏漏之处，敬请读者批评指正。

编　　者

目 录

第1章
字体设计概述

本章主要内容

字体是一种特殊的东西，是文字语言的呈现形式。随着人类文明的不断进步，文字的书写形式也不断发生改变，从最早的甲骨文开始，至今已经历数千年的发展变迁，不但字体产生了极大的变化，其表达方式和含义也越来越丰富。如今的字体运用已经不只是简单地实现表达诉说功能，而且被融入各种创作之中，展现更为丰富的意义。

本章介绍有关字体设计的相关知识，包括其应用领域、设计流程等内容，使读者对字体设计有更加全面、深入的理解和认识。

1.1　了解字体设计

　　字体又被称为书体，指的是文字、字母、数字的书写形式，是造型上的一种风格样式和外观形态。优美的字体形式能够使人赏心悦目，触发、调动人们的心理情绪。

▶ 1.1.1　文字的功能

　　说到文字的功能，可能大家最容易想到的就是信息交流与知识传播。文字在这方面确实对人类发展发挥了巨大作用，但是随着社会的发展，文字的功能和作用也在不断地发生变化。

1. 信息交流与知识传播

　　人类创造文字是为了解决相互交流的困难。最早的图形文字即突破了声音、口语交流的局限，使人与人的交流可以跨越时间与空间的维度，使前人生活经验的传播成为可能。文字的产生，加快了我们认识自然、认识社会的速度。文字成为知识的载体，使我们不必亲自尝试便能熟悉先进的生产技术；不必亲历便能获知世界的广袤。当然，通过文字我们还可以表达复杂的情感和抽象的概念。

　　信息交流与知识传播是文字的首要任务。因此，文字的存在更多的是为了供人阅读，而我们关注的是文字所代表的字义，看重的是文字背后的"内容"。有时，文字在我们眼前一闪即逝，甚至使我们还没有意识到它的存在。

2. 文化传承与象征

　　正如前面所介绍的，文字是知识的载体，也是人类各种文化活动的记录工具。正是由于有了文字，我们今天才能够在历史经验的基础上创建出更新的生产、生活技巧。此外，由于地域和族群的不同，各个国家、民族的特有性格通过文字等方式得以传扬，并令文字成为其特有的象征符号。例如看到汉字想到中国，看到阿拉伯文想到伊斯兰文化，文字成为国家、民族和宗教的象征。因此，文化习俗也是我们在进行文字再塑造时要考虑的重要因素。

　　图 1-1 所示的系列文化宣传海报设计中，使用中国传统的毛笔字书法体来表现

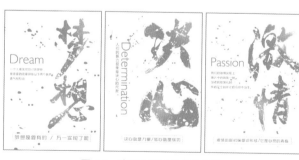

图 1-1　宣传海报中的字体设计

海报的主题，并且在版面中占据着较大的面积，给人很强的视觉冲击力。结合富有现代感的排版设计和配色应用，传统字体与现代版式相结合，具有很好的表现力。

3. 形象符号与视觉吸引

随着现代商业的快速发展，文字被赋予了全新的功能和价值。当我们谈起"可口可乐""雀巢""海尔""联想"等这些耳熟能详的品牌时，我们的头脑中便会呈现出明确的文字形象。这些文字是这些品牌、企业的品牌标志，并随着企业的发展成为品质、价值、安全的象征。因此，文字除自身所代表的意义外，被越来越多地要求具有形象的象征意义和强烈的视觉吸引力。文字本身的形态被商家和设计师所看重，也从而对公众的认知和审美产生积极的影响。图1-2所示为部分知名品牌的文字标志设计。

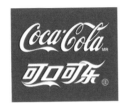
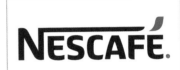

图 1-2　知名品牌文字标志设计

▶ 1.1.2　什么是字体设计

"字体设计"（Lettering）有时也称为"文字设计""文字造型"或"字体创意"等。字体设计主要研究文字的造型理论、造型手法和表现形式，是一门有关字体性格、笔形、结构、编排等的设计学科。字体设计是指通过对字体进行结构变化、笔画置换、形状装饰，从而使字体的造型达到设计的目的，创造出新的富有时代性、艺术气质的，高品位的图形文字作品。图1-3所示为精美的字体设计作品。

实际上，字体设计就是创造文字信息的视觉效果，是对字体形态美的一种探索和追求，它追求某种寓意并创造出具有视觉美感的图形文字。字体设计以增强平面

图 1-3　精美的字体设计作品

视觉传达效果，美化版面，加强对读者视觉心理的震撼力为设计目的，因此是一个严肃而又严格的创作过程，也是一种解决字体的面貌、姿态和意境的表现形式。另外，从字体设计的发展来看，字体设计还是伴随着视觉艺术与视觉传达设计而发展起来的一个新领域，具有广阔的发展前景和现实意义。

图 1-4 所示为一款运动品牌宣传海报中的字体设计。海报的主题文字设计非常有个性，运用带刻度的皮尺图形来构成主题文字，有效地突出了海报主题的表现，而版面中其他文字则采用了类似涂鸦风格的字体设计，使整个海报的表现风格非常个性、现代，字体的设计是该海报的点睛之笔。

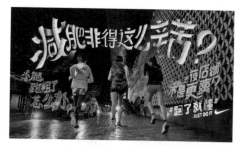

图 1-4　运动品牌宣传海报中的字体设计

▶ 1.1.3　字体设计的应用

21 世纪是一个信息化、网络化的时代，各种各样的信息无时无刻不充斥着视觉和听觉感官，这些更要求字体在传达信息时必须迅速、直接、准确。所以，当今的媒体也越来越重视字体的运用与设计，要在短时间内以最有效的方式抓住消费者的眼睛，使人们去关注它，去留意它。因此，字体强的艺术表现力无疑是具有重要意义的，字体通过它，以独特的表象、情感而获得了强烈的感染力和艺术价值。

图 1-5 所示为一个促销宣传广告中的字体设计。设计师通过相应的图形设计来渲染节日喜庆的氛围，使用狂野粗放的字体表现广告的主题文字，并且对文字的颜色进行了特殊处理，使其更加符合节日的氛围，主题文字的设计效果非常突出，具有很强的视觉冲击力。

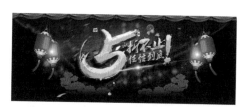

图 1-5　促销宣传广告中的字体设计

近年来，在平面视觉传达设计中，字体成了不可缺少的部分，甚至有相当数量的设计作品纯粹是使用文字构成的，在广告、包装、书籍装帧等作品中，字体设计的优劣往往会直接关系到设计的整体质量，如图 1-6 所示。对于设计者来说，善用字体，会用字体，其设计便算成功了一半乃至全部。

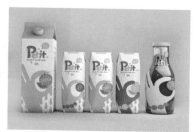

图 1-6　字体在不同平面设计作品中的应用

作为一个整体概念，字体设计有着丰富的内涵，字体结构本身都可被看作具有特定含义和固定形态的纹样或图案。在远古时代，人们最初只能利用口头语言进行相互

交流；而当口头和记忆难以适应人们的生活需求时，则有必要将许多信息、事件用一种特殊形式记录并保存下来，这种形式就是人类最早创造的图画文字。从远古时代的一些岩画来看，或多或少都会发现一些文字的印迹。实际上，文字的发展从结绳记事到简单的符号文字形成，经历了相当长的时间。今天人们所研究的字体设计艺术，就是指运用文字的笔画结构，按照视觉设计的规律，创造性地塑造简洁、新颖的视觉形象文字，以表达一定的设计内容和创意思想，传达一种美的图形信息。因此，就字体设计的形式和视觉表现效果而言，字体设计既是一种相对独立的设计形式，又是平面设计中重要的设计元素，同时在视觉传达设计中，它的表象形式感也是其他元素无法代替的。

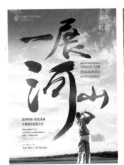

如图1-7所示的一款楼盘宣传海报中的字体设计，通过使用粗壮有力的毛笔字书法体，在版面中展现主题文字，传统文化与现代生活产生强烈的碰撞，给人带来全新的视觉效果，字体的表现效果使得主题非常突出，给人以很强的视觉震撼力。

图1-7 楼盘宣传海报中的字体设计

1.2 字体设计的目的和意义

在设计字体时，首先要对字体做出统一的形态规划，对字体的风格、大小、正斜、笔画粗细等有初步构思，使其特征明显、协调、规范，呈现出鲜明、个性的艺术感，在视觉上形成统一的可识别性，加深人们的印象和记忆。在进行字体设计创作时，不能只求创新而忽略字体的整体感，既要做到创意十足，又不能显得杂乱无章。

▶ 1.2.1 字体设计的目的

随着科学技术的突飞猛进，艺术设计也因各种高科技发展所带来的尖端技术而产生了无限广阔的前景。文字语言作为传播表达的重要元素，越来越多地被应用到各种设计作品中，在展现主题、加强宣传等方面有着重要作用。

在人们的日常生活中，文字语言作为记录、表达人们思想的载体，存在于各个领域之中。伴随着人们审美意识的不断提高，文字也就不再仅仅用作记录、表达信息和思想的工具，人们开始对其进行创意设计，使其具有一定意义上的形式美，从而有效地吸引人们的视线，展现更深层次的艺术价值。

字体设计的发展使文字语言不再显得单调乏味，而是具有了形式上的个性魅力，通过各种联想、创意，有了新的造型，从而提升了整个设计作品的艺术价值，

达到积极的宣传作用。无论字体设计被应用于哪个领域，其目的都在于加强宣传，突出强调的表现主题，使其产生一定的视觉冲击力，给人留下深刻的印象。

图 1-8 所示为一款楼盘广告设计，将人物摄影与水墨风格的插画相结合，形象生动地表现出广告主题。广告主题文字则使用常规的字体，通过多种鲜艳的色彩搭配，突出表现"万象"主题，并且将文字"万象"进行放大处理，以重点突出，使文字的处理与版面中的图形效果相呼应。

图 1-9 所示为一个咖啡品牌的宣传海报。海报中将咖啡杯与品牌 Logo 和各种商业插画巧妙地结合在一起，使产品形象显得直观而活跃，在版面右侧使用花纹字体表现主题内容，使主题的表现效果优美而俏皮，渲染出悠闲、美好的氛围。

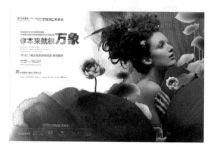 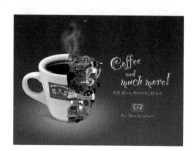

图 1-8　楼盘广告中的字体设计　　　　图 1-9　咖啡品牌宣传海报中的字体设计

▶ 1.2.2　字体设计的意义

作为现代设计的一部分，字体设计还在不断地发展、创新，创造着人类新的文化观念与生活方式。它也是展现人类文明进步的重要标志。在现代设计观念的指导下，如今的字体设计透过对字体美感的展现，直观地反映着不同的时代特征。

作为探讨文字造型理论与视觉呈现的设计总和，字体设计在现代设计中的重要性不言而喻。它就像一位熟悉各种设计风格和创作技巧的艺术大师，可以使一幅原来平淡无奇的作品变成突显个性的创作，带来直观的意境感受。字体设计不拘一格的形式能产生各种不同的艺术效果，与作品和谐、自然地融为一体，展现深刻的内涵。

字体设计是人类生产与实践的产物，伴随着人类文明的逐步成熟而发展起来。字体设计的运用，使文字在视觉上演化出各种美好、和谐的审美形式，极大地发展了字体的使用功能。现代字体设计理论的确立使字体成为视觉传达设计中最基础、最重要的组成部分，被广泛应用于广告设计、书籍装帧设计、企业标志设计等各个领域，达到加强传播的作用。

图 1-10 所示为一款文化宣传海报，主题

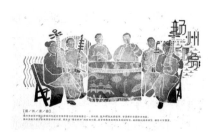

图 1-10　文化宣传海报中的字体设计

文字的设计融入了当地的传统建筑和文化特色，与版面中的戏曲人物、场景相互呼应，主题文字所描绘的意境便在这插画场景中很好地呈现出来，使得该海报的设计非常和谐，很好地表现了主题的意境。

1.3 字体设计的应用领域

在当今经济快速发展的社会里，字体越来越成为最直接、最有效的视觉传达要素，字体设计的空间正随着时代的发展不断地被拓宽、革新，且伴随着时代的不同而不同。

▶ 1.3.1 标准字体设计

字体设计对产品在国际市场的竞争具有不可忽视的作用，一些国内外知名企业，为了扩大自己品牌形象的影响力，对企业的品牌普遍进行标准化字体设计。标准字体是指经过设计的专门用以表现实体、品牌或项目名称的字体，字和标志、标准色等一起构成严谨的组合，与企业的图形符号之间有着某种内在联系，具有相互协调感和系统性。标准字体设计长期固定地在各类传播环境中使用，有着严格、规范的使用规则和形象推广策略。图 1-11 所示为标准字体设计。

图 1-11 标准字体设计

▶ 1.3.2 标题字体设计

标题字体设计与标准字体设计不同，具有时效性特点，主要是指运用于某一阶段、某一特定栏目、活动或某一信息主题的新字体形态设计。通常，这类活动或信息主题具有重要的传播需要或宣传价值，可以通过设计提升其品质和信息关注度。图 1-12 所示为标题字体设计。

这类设计包括报纸、杂志、书籍以及包装、展示活动中重要信息主题的文字设计，广告中特定商业宣传活动

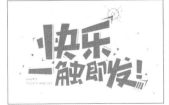
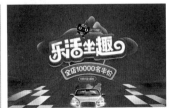

图 1-12 标题字体设计

的主题文字设计，也包括影视、游戏、多媒体演示等诸多活动中文字信息的精心设计美化。图 1-13 所示为平面设计作品中的标题字体设计。

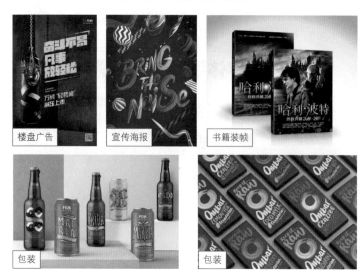

图 1-13　平面设计作品中的标题字体设计

▶ 1.3.3　文字形态的标志设计

以文字为主体形态的标志设计是各类实体、品牌或活动项目标志设计中普遍采用的方法。这种手法不仅生动形象，而且可以一语双关，具有很好的形象感染力和语言沟通效果。图 1-14 所示为文字形态的标志设计。

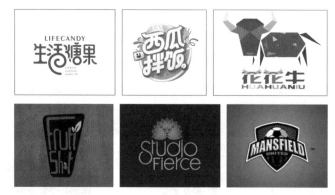

图 1-14　文字形态的标志设计

▶ 1.3.4　动态、交互文字设计

由于新技术、新媒体的不断发展，涉及文字设计的领域更加广泛丰富，文字设

计形态出现了一些动态的、交互式的、更为复杂、有高技术含量的表现形式，这在影视、广告、游戏、网络、交互式电子产品等领域的发展最为突出，显现了强劲的发展势头和难以估量的应用发展前景，是文字设计崭新的前沿领域。

图 1-15 所示是一个动态交互文字设计，主要是通过遮罩的方式使主题文字内容逐渐显示出来，在文字遮罩显示的过程中加入了白色与红色的曲线状图形动画效果，这些曲线状图形围绕着遮罩文字进行快速的转动消散，直到所有主题文字都显示出来后，曲线状图形向四周呈放射状发散并逐渐消失，使得该文字的动效表现力十足。

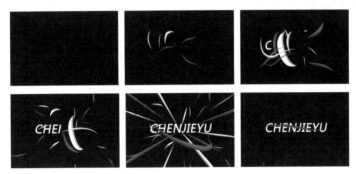

图 1-15　动态交互文字设计

▶ 1.3.5　文字综合编排设计

文字综合编排设计包括纯文本与图文混排设计，它们是视觉信息传达设计最常规形态。

以上列举的五种应用领域在具体使用中，绝大多数是与相关信息包括纯文本信息整合发布的，即可以是纯文本，也可以是图文混排的各类编排形式，包括与不同信息层次的文字、图像共同构建符合视觉流程的组合设计。这就存在文字信息与图形信息的合理编排与综合应用问题，存在文字的选择与设计经营，存在编排组合中视觉形式与视觉流程的创意与表达，这种视觉表达的次序与创意处理对信息沟通至关重要，也是文字设计应用的核心内容。

图 1-16 所示是一本杂志的版面设计。设计师对版面中的数字 5 进行了艺术化处理，将文字进行倾斜切割，并添加相应的辅助线条图形，使得该文字表现出与版面主题相统一的激情、动感和富有活力。

图 1-17 所示是一张体育类报纸的版面设计。设计师将网球明星图片在水平位置依次进行排列，并且将中间的著名网球明星图片放大至版面中最大，形成鲜明的大小对比，非常能够吸引读者的眼球。使用背景色块来突出两部分正文内容的表现，版面中运用了大小、位置、色彩等多种对比效果，使得版面的表现效果非常突出，给人以很强的视觉冲击力。

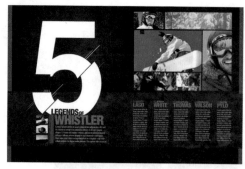

图 1-16　杂志版面设计

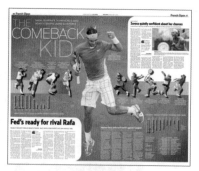

图 1-17　体育类报纸版面设计

▶ **1.3.6　主题性图形化文字设计**

因为市场与传播的发展和需要，近年来，越来越多地出现以文字形态为核心，以文字形象与内涵为创意点的主题性图形化文字设计。设计师可以充分利用文字语言在符号意义与形象间无限的创意可能，积极开发主题性的图形化文字设计。这种创意思路和手法，由于目标信息针对性强，具有语义修辞的文化表达力和视觉形象感染力，经常应用于重要信息插图或重要传播媒介中的主体形象，可以产生巨大的文化穿透力，也因此成为现代设计的重要创意表现手法。

图 1-18 所示为一款楼盘的宣传海报设计。设计师在版面的中间位置通过对英文单词的图形化处理，使其表现为一个笑脸，并使笑脸、英文单词和中文主题都具有统一的主题表现效果，强化了主题的表现。

图 1-19 所示为一个打折促销广告设计。设计师将打折主题文字进行图形化变化处理，与女士高跟鞋产品完美地结合在一起，很好地突出了促销主题的表现效果，既体现了产品类型又表现出了促销主题，一举两得，并且广告画面表现优雅、时尚。

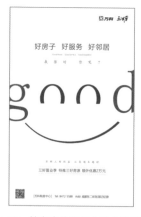

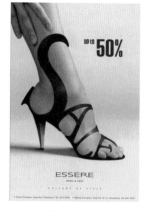

图 1-18　楼盘宣传海报中的文字设计　　图 1-19　打折促销广告中的文字设计

1.4 字体设计的基本流程

文字大量应用于视觉信息传播，使字体的选择、布局，文字的设计表现，无论是对普通文本的编辑处理，还是对视觉的设计创意，都有着至关重要的影响。在对字体进行设计之前，还需要了解字体设计的基本流程，从而做到拥有清晰的设计思路，这样才能设计出好的字体效果。

1. 明确设计目的

在开始进行字体设计之前，首先需要明确字体设计的目的是什么，是个人的自由创作还是受雇于特定客户，是文化、形象宣传还是商业营销活动，有无具体设计要求，有无实现的可能，需要达到什么目标，等等。

2. 资料收集与分析

正确的设计定位首先来自对其相关资料的收集与分析。明确文字信息传播中主体客户或发布者的意图，明确使用媒介、传播对象，研究传播内容的创意与实现的方法。通过对市场中消费者、竞争对手的研究，对相关图形视觉资料的收集分析，构建设计前的基础资料储备。

3. 创意策略定位

在掌握了充分的资料与信息的基础上，明确文字设计的基本定位，如传递何种信息内容，运用什么样的创意元素与手法，给受众何种印象，在何处使用，如何寻找适当的设计载体、合适的形态、大小和恰当的表现手段。

4. 设计方案草图

有了主题和创意的想法，就需要多做草图记录，对自己的设想所需要的形式进行构思与判断。同时收集相关的视觉素材作为参考，进行多种视觉创意尝试。

5. 方案调整与提炼

通过所确定的创意策略和前期分析，可以在图纸上绘制出字体设计的方案效果，尽量多提供几种设计方案，以便进行比较和提炼，如图1-20所示。设计师必须考虑它的创意水准是否符合传播的目标要求，考虑它在不同媒体上使用的可能性与效果。有时设计过程会有许多灵感突现，还可能达到意想不到的设计效果，需要设计师随时把握捕捉。只有在不断的比较研究中，才能不断提炼出更佳方案。

6. 制作成品

将最后的设计方案通过精心手绘或者在计算机中使用设计软件对该设计方案进行美化设计，特别是色彩的搭配处理，如图1-21所示。如果是实际应用的作品，还需要考虑其材料、技术条件、实现途径和成本，从而达到最佳的结果。

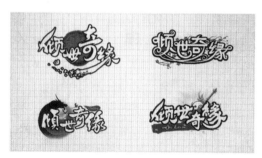

图 1-20　提供多种方案进行比较

图 1-21　对字体设计方案进行美化设计

1.5　本章小结

　　字体设计可以使文字图形化、符号化，生动、概括地表达其精神内涵，又可以使文字的创意形态更具有视觉传达上的美感。本章向读者介绍了有关字体设计的相关基础知识。完成本章内容的学习，读者应能理解有关字体设计的目的、意义、流程等内容，加深对字体设计的理解。

第 2 章

汉字的结构和表现形式

本章主要内容

在字体设计中注重创意目的，是为了提高信息传播差异化的价值。字体设计是为某种特定信息而创作的创意形象，因而区别于其他信息形象。在当代的一些汉字设计作品中，有些优秀的设计既能体现民族文化的特质，又能体现出字体设计的主题和表现技巧，可谓一举多得。汉字设计的发展过程也是设计者对汉字字体不断感悟、发现、创新的过程。

本章介绍有关汉字字体设计的相关知识，包括其构成特点、创意与构思等内容，使读者能够更加全面地掌握汉字字体设计的方法与技巧。

2.1 认识汉字字体

汉字字体经历了数千年的发展和无数次的演变，才成为人们今天所见到的模样。汉字字体的形成和发展与中国文字的诞生和发展密不可分，要想了解汉字的起源，首先需要从汉字的字形、笔画和结构上加以了解。

▶ 2.1.1 字形

字形是指字体的外观形态。所有文字类型都具有特定的基本形态，而中国文字的演化则直接影响着汉字字形的发展变化。自古以来，中国的文字体系就博大精深，书写形式众多，不同的字体类别之间也有着各自特定的基本形状特征。无论哪种类别的文字字形，讲究的都是书写效果的美观、和谐，给人以赏心悦目的视觉感受。

图 2-1 所示为一系列文化展板设计。设计师使用大号的毛笔字与素材图像相结合，突出表现了相应的精神和理念。毛笔字书法体的书写流畅大气，大小规则，将中国方块字的感觉表现得淋漓尽致，极具特色，使得该系列企业文化展板的表现效果非常突出。

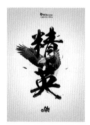 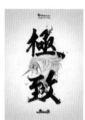 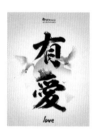 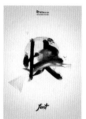

图 2-1　文化展板中的字体设计

▶ 2.1.2 笔画

笔画是构成文字字体的基本结构元素，中文汉字的笔画由点、横、竖、撇、捺、挑、钩等基本元素构成。汉字笔画在书写过程中要注意粗细的变化，需要服从字体的规格比例，增强字体的整体协调感，这样才能得到匀称、美观的效果，使呈现出的作品更趋于尽善尽美。

图 2-2 所示的系列海报设计中，整个海报版面中以英文排版为主，而在海报版面的中间位置使用中文毛笔字表现海报的中心主题，浑厚稳重的笔触，自然流畅的笔法，很好地突出了中国传统文化和理念，与版面中的其他英文内容相结合，中西方文化的交融，构成一幅具有高雅意境，深刻内涵的海报作品。

如图 2-3 所示的文化海报设计中，以接近灰色的青灰色作为背景主色调，突显出主题文字和时代质感。版面中的主题文字采用当时的垂直书写方式，并且字体也选用了当时的繁体字，主题文字通过加粗加大的繁体竖排文字，非常具有时代特色，并且在主题文字中还加入了部分深红色，突出主题的时代感。

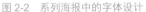

图 2-2　系列海报中的字体设计

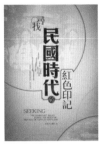
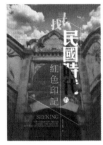

图 2-3　文化海报中的字体设计

▶ 2.1.3　结构

根据汉字方块式的外形，汉字的结构形式可以分为上下结构、左右结构、整体结构、全包围结构、半包围结构等。结构相当于字体的框架，是汉字书写呈现出的直观效果，影响着字体的设计变化，使字体在统一与变化中产生美感。而汉字结构是字体的基本轮廓，又是整体的视觉现象，直接影响了字体的直观呈现。

图 2-4 所示为酒类产品系统宣传广告设计。在该广告设计中，并没有直接表现产品，而是对广告文案进行排版设计，文案中的字体包含了多种字体结构，设计中并没有对字体结构或笔画进行变形处理，而是根据不同文字的结构对文字进行排版处理，从而突出表现了广告主题。

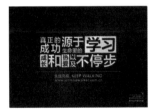

图 2-4　酒类广告中的字体设计

2.2　汉字的笔画结构

由于汉字是平面设计中的重要视觉元素，因此对汉字字体笔画的研究十分必要。汉字的笔画是汉字字体构成的基本元素。字体是先由笔画组成部首后，再由部首组成完整的字体造型的。笔画的形状一般称为笔形，因笔形不同，在汉字中会产生许多各异的字形，这些字形需要我们在字体设计中认真领会、分析并加以区别对待。

▶ 2.2.1　笔形塑造

在传统书法艺术中，比较重视笔形的塑造。对笔形的理解、塑造会直接关系到文字的表达。在汉字结构里，笔形的塑造是随设计创意的萌发而形成的。因此，塑造笔形，要建立在对设计元素进行思考、分析、加工和提炼的基础上。而如何将各种设计元素转化成较为感人的笔形结构，则必须经过一系列的转化，并在转化过程中不断融入创造性的思维活动。这也是设计师对文字理解、感悟及其综合素质的体现。

汉字笔形是字体笔画构成的重要元素，在我们所要设计的字体中，以什么样的笔画组成文字，是由笔画的基本形态决定的。字体设计是指通过对一个个字体结构的细节部分进行处理，使汉字的笔形既能构成统一的形象，又富有一定的想象力、创造性和形式美。图 2-5 所示为精美的汉字字体设计。

图 2-5　汉字字体设计

☆提示

基于对汉字基本造型结构的解析我们不难发现，汉字实际上都是以点画为基本笔画符号，并在遵循字体设计基本原则的基础上对这些笔画加以和谐组合，从而形成富有美感的字体效果。

▶ 2.2.2　笔形重组

在平面设计中，对造型结构的理解、把握极为重要。汉字中的笔形犹如人类的语言词汇一样，有着非常丰富的构成元素，并以鲜明的形象展现出种种活力。汉字字体中的隶书、楷书、长宋、粗黑等，都是从字体笔画中充分体现了笔形的个性特征和形式感。

汉字的笔形设计，其形象上的差别已显现出明显的个性，这种个性上的大跨度差别是进行重组的基础。在众多字体笔形中，可以选择两种以上形象、个性相差较大的笔形进行重组，在重组过程中通过再构使原创字体笔形的个性趋于另一特点上。重组笔形，我们要以不同风格的形象为基础，进行形象融合和展开再表现的思维，在原创字体笔形上激发并产生新的形象，如天然纹理石头、浮雕形态、各种材质的折光和肌理、球面体形象、渐变、错位关系等，给字体笔形注入新的重组效果和表现力。图 2-6 所示为通过笔形重组所设计的主题文字。

汉字字体作为一种最为简

图 2-6　笔形重组设计的主题文字

洁的视觉符号，首先要求具备基本笔形规范，其次要求有一定的个性化特征，再结合笔画形状，借助人们的视觉感受和对形象元素的想象，从而体现出设计创意的意义。图2-7所示为通过笔形重组所设计的主题文字。

图 2-7 笔形重组设计的主题文字

▶ 2.2.3 笔形变化

汉字的不同字体结构都有其相对的独立性，因此某些特定的字体是不能改变的。宋体以宋体的笔形结构构成，黑体以黑体的笔形结构构成，但创意性字体可以根据不同创意进行变化，在笔画间寻求和谐统一的笔形变换，如笔形的粗细变化，笔形的衔接，笔形的突变、旋转、叠加、互衬等变化。通过不同形式的处理手法，往往能产生一些新的形象。图2-8所示为通过笔形变化所设计的主题文字1。

图 2-8 笔形变化设计的主题文字 1

字体与笔形间存在着种种互衬关系，内外笔画间的、相互穿插间的、实体笔画与虚体间的，都以彼此间相对位置或形象特征构成种种自然的互衬关系。在字体设计中，可以运用这种规律性原理在笔形间启发创意思路，对某些笔形加以调整或修整，也可以利用一些笔形来衬托其中一些笔形，达到笔形变化的效果，使字形跳出原有字体的框框，在归纳整理的基础上塑造笔画，表达字体所要表现的主题。图2-9所示为通过笔形变化所设计的主题文字2。

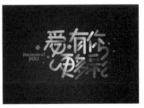

图 2-9 笔形变化设计的主题文字 2

图2-10所示系列艺术活动宣传海报的设计，通过对主题文字的笔形进行塑造和重组，使得主题文字表现出很强烈的艺术感和个性风格，搭配版面中经过处理的主体图形，使得海报版面的艺术风格表现更加强烈。

创意是对主题表现的一种突破与升华。对字体创意而言，只有掌握字体的基本规律和书写方法，运用丰富的想象力和表现技巧，才有可能创造出新颖而有意义的创意字体。创意字体的构思有自由发挥的一面，也有受目的条件和字体特征约束的一面，要遵循字体变化的基本准则和要领，灵活运用。

使用能够代表艺术特点的图片与各种绚彩的几何形状图形相结合,体现出现代艺术风格特点,给人很强的现代感

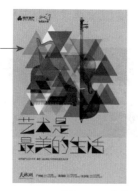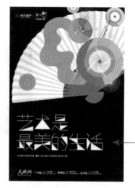

对文字笔形进行了重新塑造,通过粗细一致的细线条来构成主题文字,并且在主题文字的局部搭配实底的三角形,使主题文字表现出很强的艺术感和个性感

图 2-10 艺术活动宣传海报设计

2.3 汉字字体设计的创意与构思

▶ 2.3.1 字体变化准则

1. 从内容出发

虽然字体的笔画和形体本身没有寓意,但通过不同的表现方法设计出来的字形是能够体现出一定的词意和属性的。创意字体的设计只有从内容出发,做到艺术与内容的完美统一,才能加强文字的精神含义,起到富于感染力的效果。

图 2-11 所示的字体设计 1,根据文字内容选择了比较圆润的字体,通过对笔画的弯曲变形处理,并且局部点缀图形设计,使主题文字表现出与内容相应的情感。

图 2-12 所示的字体设计 2,将文字的部分笔画替换为箭头形状图形,并对文字进行倾斜处理,表现出文字的意境。

图 2-11 字体设计 1　　　图 2-12 字体设计 2

2. 要易于识别

字体易于识别,是对字体设计的基本要求。字形塑造不仅要求字形美观、寓意深刻,更重要的是要具有易读性和可识别性。创意字体虽然可以做较大的变化,但在字体结构和基本笔画的变动上仍然应该符合人们的阅读习惯,不能与基本字体脱节;应用上一般也只宜用在字体结构简洁或字数较少的名称或短句上;同时,创意字体的笔画、结构要具有一定的可塑性。

图 2-13 所示的字体设计 3，将文字的局部笔画处理为尖角的效果，体现出一种强烈的冲击感，并且将文字局部替换为相关的图形，使文字的含义表现更加形象，易识别。

图 2-14 所示的字体设计 4，将文字的相应笔画进行连接，使文字连成一个整体，而下方的文字通过弧形元素的添加，仿佛吐出的舌头，与文字的含义相贴切，非常直观。

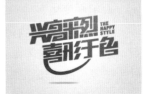

图 2-13　字体设计 3　　　图 2-14　字体设计 4

3. 协调与统一

创意字体的变化比较自由、活泼，因此强调字与字之间的统一与协调就显得特别重要。有的人只凭个人爱好，在字的笔画结构中把每个字都装饰得很华丽，而不注意它们之间的相互联系，结果使设计出的字体很不和谐统一，缺乏整体感。

图 2-15 所示的字体设计 5，在该文字的变形处理中，笔画的边角处理以及横竖连接处理都采用了圆滑的方式，使得文字的整体表现效果统一，突出表现了文字所要表现的意境。

图 2-16 所示的字体设计 6，文字的断笔、转折以及倾斜方向都保持了统一，将"凡"字的点替换为三角形，三角形的方向同样与文字的倾斜方向统一，字体的整体设计协调、统一，表现效果强烈。

▶ 2.3.2　字体变化范围

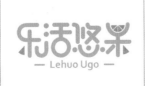

图 2-15　字体设计 5　　　图 2-16　字体设计 6

1. 外形变化

汉字被称为方块字，因此创意字体的外形变化最适宜于正方形、长方形、扁方形和斜方形等，有时也可以酌情使用其他不同的形状，但圆形、菱形和三角形由于没有方块字的特征，一般应该谨慎使用。在排列上可以横排，也可以竖排，还可以作斜形、放射形、波浪形和其他形状排列。汉字的外形变化设计一般是利用字体的构架，强化字意与字体结构之间的协调性和形态美，保持内容与形式的高度统一。

图 2-17 所示的 Logo 字体设计 1，将品牌名称进行竖排处理，并且将位置进行错位排列，将文字的部分笔画替换为与产品相对应的图形，整体表现非常协调、自然，给人一种富有韵律的美感。

图 2-18 所示的主题文字设计
1，使用粗细一致的笔画对文字进
行重构，在重构过程中结合了该主
题文字所要表现的图形，充分体现
出"摩天轮"文字的寓意。

2. 笔画变化

字体笔画变化的对象主要是

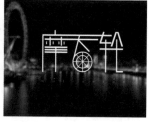

图 2-17　Logo 字体设计 1　　　图 2-18　主题文字设计 1

点、撇、捺、钩等笔画。它们的变化灵活多样，而主笔画横、竖则变化较少，一般
只会在笔画的长短粗细上稍加变化。因此，掌握好字体笔画的变化，主要是注意副
笔画的变化。在字体笔画的设计中，还要注意字体变化的规律和协调性，不能变得
过分繁杂或形态怪异，否则会造成字形五花八门，软弱无力，使人感到厌烦。

图 2-19 所示的 Logo 字体设计 2，运用纤细的线条来替换文字的笔画，使文字表
现出一种清雅，为了使品牌体现出传统文化的特点，将相应的文字笔画替换为祥云
图案，使得 Logo 字体表现清新、雅致。

图 2-20 所示的主题文字设计 2，根据该主题文字所需要表现的意境，对字体笔
画进行了变形处理，通过字
体笔画的变形将主题文字连
接成一个整体，并且在局部
加入能够体现主体文字的图
形，使主题文字的表现更加
形象。

3. 结构变化

图 2-19　Logo 字体设计 2　　　图 2-20　主题文字设计 2

结构变化一般是指对字的部分笔画进行放大或缩小，或者移动位置、改变字的
重心，使构图更紧凑，字形更别致，起到新颖醒目的效果。

当汉字繁简不一时，很不容易搭配匀称。为了求得字形美观统一，可以使用
增、减笔画的方法，使一行文字中笔画简单的字体复杂些或使笔画繁杂的字体简略
些。但这种变化必须适当，以不失去字的原形为基础，如故意卖弄、任意增减，反
而不容易使人认识了。

图 2-21 所示的主题文字设计 3，三个汉字的笔画都相对比较复杂，为了能够将
三个汉字组合在一起，这里通过对文字中相应的笔画进行合并和重新组合，并且通
过对笔画结构的变化，使三个文字连接在一起，给人以很好的视觉感受。

图 2-22 所示的主题文字设计 4，通过对主题文字大小以及局部笔画的放大处
理，从而使主题文字表现出弧状的视觉空间感，再加入手绘图形的设计，使得主题
文字的意境表现更加突出。

☆ 提示

汉字结构一般以传统的书写习惯为依据，但在美术字体设计时可以有意识地把部分笔画有规律地夸大或缩小、伸长或缩短，也可有意识地安排横笔画的位置，使其集中在上部或下部或者上下两端、中间宽敞等。这种变化的方法可以使字体显得新颖别致，但是要把握好变化的程度和整体的美观。

图 2-23 所示的系列中国传统艺术藏品海报的设计，主要是通过传统的大幅毛笔字来表明朝代，并且通过对文字笔画的变化处理，将文字与该朝代具有代表性的收藏品图片相结合，突出表现艺术品收藏和朝代的主题，表现效果非常形象、直观。

 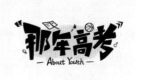

图 2-21　主题文字设计 3　　　　图 2-22　主题文字设计 4

图 2-23　传统艺术藏品海报中的字体设计

2.4　汉字字体设计的常见表现形式

创意字体是根据文字内容，运用丰富的想象力，重新变化和组织字体结构，以体现文字的精神内涵，实现字与字之间的变化与统一。创意字体贵在标新立异和创造的突破。所设计的字体应该根据字体的意义及结构进行情节化的空间布局和图像符号化的处理，切忌产生误导。汉字创意设计必须重视汉字在长期运用过程中所形成的一种特殊的民族心理，即望文生义和因形联想。应该按照文字结构和字义特征设计意境，同时注意形意结合，达到和谐统一的视觉感受。

▶ 2.4.1　装饰字体

装饰字体的应用面很广，由于其装饰性很强，深受人们的喜爱。这种字体装饰手法是依据文字的字义或某个词组的内容，从文字笔画造型及自身含义中派生出半

文半图的"形象字",又称为字体图形。装饰字体绘形、绘义的效果十分强烈,体现出视觉直观的"体态美"与"情态美"。

装饰字体的设计,是指对一个字或一组字的笔画、部首、外形等可变因素进行装饰处理,这是字体创意中应用范围最广泛的一种形式,其可以归纳为以下几种形式。

1. 空心装饰

空心装饰是指使用线条勾画出字的轮廓,而中间留出空白的一种字体,如图
2-24 所示。它适用黑体、宋体等字体,特粗字体的轮廓线有时会相合或重叠。空心装饰字体,一般是在保持字体饱满、均衡的前提下进行适当的结构变化。

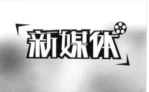

图 2-24　空心装饰字体

空心装饰字体有时会显得单调,处理时应该注意字形的变化,有时为了突出字体也可以适当加粗外框线。在应用中还可以根据主题内容的需要做适当的调整变化。

2. 内线装饰

字体的内线装饰设计就是在字体笔画中间留出线条的空隙,如图 2-25 所示。在一般设计中,常因线条的粗细、多少、位置不同而产生不同的视觉效果。设计时应注意内线装饰与整个字体造型的关系。

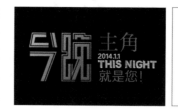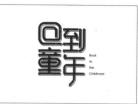

图 2-25　内线装饰字体

如果因为线的运用不当使字体被分解得支离破碎,影响字体的完整性,就应该对线的粗细、多少进行调整,一般内线字体比较适合于粗笔画的字形,对于细的笔画,例如宋体,在装饰横线笔画内线时就比较困难。

3. 断笔装饰

断笔装饰一般是使用剪切、分解、手撕或留缺口等方法,使字体的笔画产生断裂、破碎等效果,如图 2-26 所示。不论使用什么方法,如果没有很好的基本字体,都很难产生出好的作品。

图 2-26　断笔装饰字体

4. 单笔装饰

单笔装饰是运用单线按照字体结构进行连续变化的一种字体设计，也叫作"一笔成字"，如图 2-27 所示。单笔装饰有一定的难度，笔画复杂的字要一笔写成并不容易，所以要懂得简略的方法，即省略掉细节部分，保持字形原貌即可。此外，应该注意线条的走向，要自然而连续，给人以流畅感。单笔字体常选用圆黑体为原型，并常应用于霓虹灯和一些广告设计中。

图 2-27　单笔装饰字体

5. 重叠装饰

重叠装饰的字体具有层次感，单个字的笔画之间可以重叠，字与字之间也可以重叠，即笔画相互重叠，或字与字重叠，如图 2-28 所示。设计时常选用超出常规的特粗字体，以使笔画间的重叠不可避免，并因势利导，恰当地安排秩序，使字体产生强烈的艺术效果。重叠装饰字

图 2-28　重叠装饰字体

体的形式通常是后面的笔画叠住前面的笔画，副笔画叠住主笔画，或者相互重叠，但不要为重叠而重叠，要恰到好处。

6. 连接装饰

在字体设计中，字与字的连接能打破原有方块字的形态，而重新组合成为活泼美观、连贯统一的新形态，如图 2-29 所示。但如果只是不加思考地使用直线连接，则会使人有呆板、单调的感觉。

图 2-29　连接装饰字体

设计时应该选择可以连接的部分或共同的笔画，根据文字的内容和特点进行组合，使文字产生均衡与对称、对比与统一的形式美，充满律动感。

▶ 2.4.2　形象字体

形象字体设计就是把文字的含义形象化，使之既像文字又像画。同时不仅要让人读得出来，还要能通过形象传达文字的含义，比其他字体更具有象征性。设计时要深刻理解文字内容，充分发挥想象力，才有可能找到适当的表现方法。形象字设

计要注意字体本身的美感。图 2-30
所示为精美的形象字体设计。

▶ 2.4.3　立体字体

立体字体设计是指利用阴影
或绘画透视的原理，表现出文字
的立体效果。其一为本立体法，
即在字体本身的笔画上进行塑

图 2-30　形象字体设计

造，使字体呈现出立体形态；其二是用光线投射的形式，使字体后面出现影子，从
而产生视觉上的空间感。立体字的投影可以利用来自不同方向的光线进行设计，较常
见的方法是采用右下 45°的位置和平行透视法。透视也可以使用不同的焦点位置，使
其产生不同的效果。此外，通过
立体字的设计还能够产生水晶体
或浮雕式的字形。图 2-31 所示为
精美的立体字体设计。

▶ 2.4.4　书法字体

书法字体是书法风格的一个

图 2-31　立体字体设计

分支，它是由五种字体组成，分别是草书字体、隶书字体、行书字体、篆书字体和
楷书字体。这些字体在笔画结构上有着巨大的差异，与此同时，书法也是千百年传
承下来的文化遗产，这就为我们的字体设计提供了非常有价值的参考。书法重在表
现内在的修养艺术，这类字体总是以一种庄严肃穆的姿态呈现在版面中，并且对笔
画上的讲究也颇多，所以在选择书法字体时，应该针对其设计对象的要求，避免出
现词不达意的情况。图 2-32 所示为精美的书法字体设计。

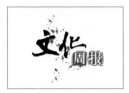

图 2-32　书法字体设计

在运用书法字体的过程中，有的设计师采用照本宣科的方式，还原了书法样式
的笔画风韵；而有的设计师则可融会贯通，将书法字体的外形做了合理改动，而其
"意"则始终被保留在笔画之间。在许多的平面设计作品中，也会将书法字体的特
点灵活运用到平面设计作品中，传达主题内容，这不仅是一种字体样式，同时也是
宣扬国粹的一种方式。

图 2-33 所示的某楼盘系列宣传海报设计，运用类似于传统花纹刺绣的方式来表现版面中的图片，搭配竖排的书法字体的主题文字，毛笔书法字体与版面中的图形相互呼应，突出表现了主题文字的意境，也使得该楼盘海报的表现效果非常强烈，给人带来浓厚的传统文化氛围。

对主题文字进行了垂直排列，而且其阅读的顺序也是从右至左，这样的排版方式充分表现出了传统文化的内涵与韵味

图形设计仿佛是刺绣的图案一样，与主题文字相结合，很好地表达了海报主题的意境，也从侧面表现出了该楼盘的深厚文化内涵

图 2-33　楼盘宣传海报设计

▶ 2.4.5　会意字体

会意字体设计就是将具有象征意义的典型图形结合字义进行设计，其主要手法是将文字的含义寓于图或文字本身的笔画之中，使人产生联想，具有含蓄美。在图文的选择上应该强调两者之间的联系，在文字意象处理上应该突出文字的含义。图 2-34 所示为精美的会意字体设计。

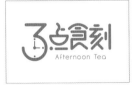

▶ 2.4.6　手写字体

图 2-34　会意字体设计

平面设计中的手写体可以分为两种，它可以是一个人长年累月形成的个人书写习惯，也可以是根据主题的需要刻意编排出来的艺术效果，甚至可以是即兴式的创作。如果说书法是一门表现人类自身修养的艺术，那么手写体则毫不掩饰地向人们呈现了设计师的创作情绪或某种生活态度。这类字体可以光彩照人，也可以洋溢着奔放与热情，但字体设计终究是一种强化内容传达效果的艺术手法，在我们设计手写字体时，设计师也需要将"符合主题"放在首要考虑的位置优先考虑。图 2-35 所示为精美的手写字体设计。

图 2-35　手写字体设计

在我国，最常见的手写体就是钢笔字体，通常出现在广告海报中。钢笔字讲究笔锋间要有行云流水般的顺畅，与书法字体一样，同为个人修养的表现；此外还有一种更为随意的手写体，这种字体在结构上称不上规范与严谨，相比钢笔字体，形态上甚至显得格外稚嫩，但许多设计师就凭借这种略显幼稚的字体来愉悦受众群体，从而拉近彼此的距离。

图2-36所示的宣传广告设计，通过将人物与年轻人熟知的动漫卡通人物插画相结合作为广告中的主体图形，采用个性的手写字体表现广告的主题内容，并将主题文字叠加在主体图形上方，使主题文字与图形相互呼应，表现出年轻人努力追求美好生活的向往，版面简洁，主题突出。

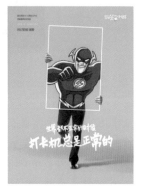

图 2-36　宣传广告中的手写字体设计

▶ 2.4.7　创意字体

讲究文字内涵表达的形象设计，可谓是现代视觉传达设计中的一种时尚。作为平面设计中的重要表现手段，创意字体设计不仅体现在以文字与图形组成的形象字，还应该更好地利用这一设计形式来传达观念，增强文字的视觉传达功能，达到沟通的目的，从而创造出一种新的视觉语言。图2-37所示为精美的创意字体设计。

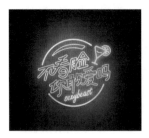

图 2-37　创意字体设计

2.5 设计超市吊旗主题文字

本案例制作一个超市吊旗，在该吊旗的制作中主要是以主题文字的设计为主，通过对主题文字的变形处理，从而很好地吸引消费者的注意，对主题文字应用相应的渐变颜色，表现出与主题相符的意境美。

☆实战　设计超市吊旗主题文字☆

源文件：第 2 章 \2-5.psd　　　　　　视频：第 2 章 \2-5.mp4

微视频

素材

Step 01 打开 Photoshop，执行"文件→新建"命令，弹出"新建"对话框，进行设置，如图 2-38 所示，单击"确定"按钮，新建空白文档。执行"视图→标尺"命令，显示文档标尺，在标尺中拖出 4 条参考线，作为 4 边的出血线，如图 2-39 所示。

图 2-38　设置"新建"对话框　　　　　　图 2-39　拖出参考线

Step 02 打开并拖入素材图像"第 2 章 \ 素材 \2501.tif"，效果如图 2-40 所示。使用相同的方法，分别打开并拖入多个素材图像，并分别将其调整到合适的大小和位置，效果如图 2-41 所示。

图 2-40　拖入素材图像

图 2-41　拖入素材图像

Step 03 选择"图层 2"，为该图层添加"投影"图层样式，在弹出的"图层样式"对话框中对相关选项进行设置，如图 2-42 所示，单击"确定"按钮。使用相同的制作方法，同样为"图层 4"添加"投影"图层样式，效果如图 2-43 所示。

图 2-42　设置"投影"图层样式选项

图 2-43　添加"投影"图层样式的效果

Step04 使用"横排文字工具",在"字符"面板中进行设置,在画布中单击并输入文字,如图 2-44 所示。在"乐"文字图层上右击,在弹出菜单中执行"创建工作路径"命令,并将"乐"文字图层隐藏,如图 2-45 所示。

图 2-44　输入文字

图 2-45　创建工作路径

Step05 使用"直接选择工具",拖动调整文字路径描点,从而实现对文字路径的变形处理,如图 2-46 所示。完成文字路径的调整,按快捷键 Ctrl+Enter,将路径转换为选区,新建图层,为选区填充黑色,按快捷键 Ctrl+D,取消选区,效果如图 2-47 所示。

图 2-46　调整文字路径

图 2-47　将路径转换为选区并填充颜色

Step06 使用"套索工具",选择与文字相应的笔画,并按 Delete 键,将选中的笔画删除,如图 2-48 所示。新建图层,使用"椭圆选框工具",绘制椭圆选区,并填充黑色,取消选区,按快捷键 Ctrl+T,将椭圆形进行旋转,效果如图 2-49 所示。

图 2-48　删除笔画

图 2-49　绘制椭圆形

Step 07 使用"横排文字工具"，在"字符"面板中进行设置，在画布中单击并输入文字，如图 2-50 所示。使用相同的制作方法，为该文字图层创建工作路径，并将"享金"文字图层隐藏。使用"直接选择工具"结合"钢笔工具"，对文字路径进行调整，效果如图 2-51 所示。

图 2-50　输入文字

图 2-51　调整文字路径

Step 08 完成文字路径的调整，按快捷键 Ctrl+Enter，将路径转换为选区，新建图层，为选区填充黑色，按快捷键 Ctrl+D，取消选区，效果如图 2-52 所示。使用相同的制作方法，可以完成"秋"文字效果的制作，如图 2-53 所示。

图 2-52　将路径转换为选区并填充颜色

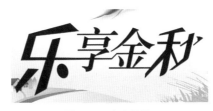

图 2-53　文字效果

Step 09 打开并拖入素材图像"第 2 章 \ 素材 \2506.tif"，调整到合适的大小和位置，并旋转适当的角度，效果如图 2-54 所示。将组成主题文字的相关图层合并，将其重命名为"乐享金秋"，如图 2-55 所示。

Step 10 为"乐享金秋"文字图层添加"描边"图层样式，在弹出的对话框中对相关选项进行设置，如图 2-56 所示。继续添加"渐变叠加"图层样式，对相关选项进行设置，如图 2-57 所示。

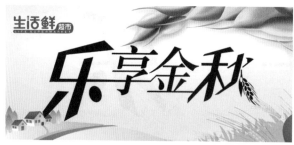

图 2-54 拖入素材 图 2-55 "图层"面板

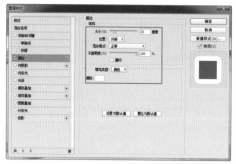

图 2-56 设置"描边"样式选项

图 2-57 设置"渐变叠加"样式选项

Step 11 继续添加"投影"图层样式，对相关选项进行设置，如图 2-58 所示。单击"确定"按钮，完成"图层样式"对话框的设置，文字效果如图 2-59 所示。

图 2-58 设置"投影"图层样式选项

图 2-59 应用图层样式后的文字效果

Step 12 使用相同的制作方法，可以在画布中输入其他英文内容，并为文字添加相应的图层样式，效果如图 2-60 所示。打开并拖入素材图像"第 2 章 \ 素材 \2407.tif"，将该素材图层复制多次，并分别调整到不同的大小、位置和角度，效果如图 2-61 所示。

图 2-60　输入英文并应用样式

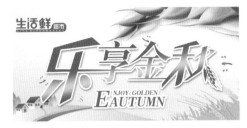

图 2-61　拖入素材图像

Step 13 完成该超市吊旗主题文字的设计制作，最终效果如图 2-62 所示。

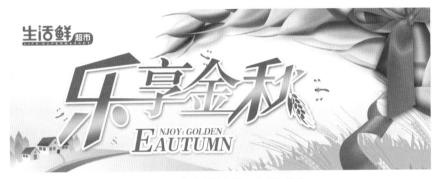

图 2-62　超市吊旗主题文字最终效果

2.6　本章小结

　　本章从带领读者认识汉字字体的字形、笔画、结构开始，逐步讲解了汉字字体的笔画结构、汉字字体设计的创意与构思，以及汉字字体设计的常见表现形式。通过对本章内容的学习，读者应能够理解并掌握汉字字体设计的创意方法和表现形式，并将其应用于实际的字体设计中。

第 3 章

拉丁文字的结构和表现形式

本章主要内容

　　拉丁文字在漫长的使用和演化过程中，逐渐形成了一种与汉字截然不同的拼音文字。汉字成千上万、千姿百态，而拉丁文字却只是由 26 个英文字母组成，且笔画简单、结构鲜明。拉丁文字的字体笔画讲究一气呵成，笔画简洁、连贯，通常在文本句子的开头以大写字母作为引导，文本中间的字母均采用小写字体，这样的书写方式一直沿用至今。

　　本章介绍有关拉丁字体设计的相关知识，包括拉丁文字的基本形式、基本结构、造型要素和设计表现方法等内容，使读者对拉丁字体设计有更加全面、深入的理解和认识。

3.1　认识拉丁字体

　　拉丁文字是按照语音来记录资讯的语言，其基本组成单位是按照一定次序排列的从 A 至 Z 26 个字母。根据众多拉丁字体内在的共同点和不同点，以结构为标准，可以将拉丁文字的字体大致分为 4 类，即无衬线字体、衬线字体、变形字体和手写字体。

▶ 3.1.1　无衬线字体

　　无衬线字体是相对于有衬线字体而言的，无衬线就是指在字母的每一个笔画结构上都保持一样的粗细比例，没有任何修饰，很容易将人们的目光带到单个字母上。与有衬线字体相比，无衬线字体更为简洁、富有力度，给人一种轻松、干净的感觉。因此，无衬线字体往往被运用在标题或较短的文字段落，或是一些较为通俗的读物中。图 3-1 所示为无衬线字体在设计中的应用。

无衬线字体的笔画结构都没有使用任何修饰，展现出规则整齐、简洁单纯的效果，并且通过人物与主题文字相结合，使版面表现出很强的层次感

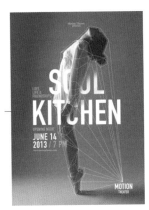

使用无衬线的英文字体，在版面中倾斜放置并贯穿整个版面，将版面内容分为两部分，无衬线的英文主题文字表现简洁、有力

图 3-1　无衬线字体在设计中的应用

▶ 3.1.2　衬线字体

　　衬线是指位于字母的笔画结构之外，边缘的装饰部分。有衬线的字体就被称为衬线字体。衬线字体的每一个字母在文字笔画开始、结束的地方都有额外的修饰，笔画粗细会有差异，能在每个字母之间产生较强的联系性。因此，衬线字体的易读性较高，能避免行与行之间的阅读错误，给人以严肃的感觉。同时，使用衬线字体会让人感觉更加正规，有利于编排印刷，所以衬线字体在设计中一直占据着重要的位置。图 3-2 所示为衬线字体在设计中的应用。

使用衬线字体表现海报的主题，与人物图像相结合，表现出灵巧、优雅的气质，并且对主题文字进行了倾斜透视处理，表现出很强的视觉空间感

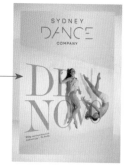
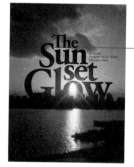

使用不同大小的衬线英文字体上下相互叠加来表现海报的主题，主题文字在海报中犹如一座高大的建筑物，与周围的场景完全融合在一起，具有很好的创意性和很强的视觉效果

图 3-2　衬线字体在设计中的应用

▶ 3.1.3　变形字体

变形字体是各种变形而不变体的字体的统称。变形字体与其他 3 类字体有着很大的反差，在一定程度上创造了另一种新的文字模式。变形文字经过各种艺术手段的处理，通过加工、装饰、美化等创作方式，使字体形象产生多种多样的变化效果，带来不一样的视觉感受。常用的变形字体可以分为 4 种，即长体字、扁体字、斜体字和耸肩体字。无论哪种类型的变形字体都讲究字形的醒目、美观，使其表现出另类、个性的文字效果。图 3-3 所示为变形字体在设计中的应用。

对主题文字中每个字母的形象造型都在原有形体的基础上进行了变形处理，既保持了文字的识别性，又不失个性地进行了风格创意的展现

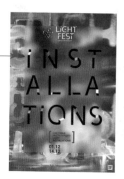
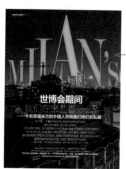

在该杂志版面的背景部分，将变形处理后的衬线字体与城市夜空背景相融合，即体现了版面的主题内容，又使得背景的表现更加富有创意

图 3-3　变形字体在设计中的应用

▶ 3.1.4　手写字体

各种手写风格的字体统称为手写字体。手写字体有属于自身的个性化特点，不同于印刷字体，手写字体富有强烈的个人色彩，给人自由灵活的感觉，具有不可随意模仿的独特视觉优势。无论是初级的，还是精美的，手写字体在生活中随处可见，以其独特的风格反映着各种内涵。在书写过程中，手写文字不用受任何形式的局限，可以根据个人的不同风格，自然流畅地书写，使结构连贯、样式多变，呈现很强的装饰效果。

图 3-4 所示的一系列海报设计中，文字形体采用了手写风格，使其显得灵动流畅、可爱活泼。同时，字体围绕着版面中的人物图形进行排列，使作品具有较强视觉冲击力的层次感，整个海报表现出时尚、个性的效果。

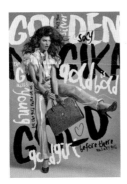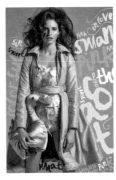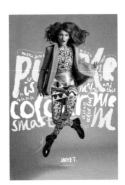

图 3-4　时尚海报中的手写字体设计

3.2　拉丁字体的基本结构

拉丁文字的 26 个字母有大写字母和小写字母之分，与中文汉字的结构有明显差异。从最初的古希腊、古罗马风格，到古埃及体、哥特体，再到今天的无衬线字体，经过漫长的发展演变，拉丁文字的字体种类虽然纷繁多样，但大多数字体都有共同的、确定的基本结构。

▶ 3.2.1　拉丁字母的笔画结构

图 3-5 所示为 26 个拉丁字母，分别对大写形式与小写形式进行了排列展示，字母的笔画结构一目了然，拉丁字母是一种几何形的结构，其笔画多为圆弧或直线，其结构可以概括为方、圆、三角 3 种形状，同时可以将其分为单结构和双结构。拉丁字母笔画简洁、连贯，讲究一气呵成，使其本身就具备了优美的因素。如同中文汉字有点、横、竖、撇、捺、挑、钩这些基本笔画一样，拉丁文字在书写和设计中以前面提到的 3 种形状为基础，笔画结构也有多种表现形式，使其产生完整协调的美感。

▶ 3.2.2　拉丁文字的造型要素

拉丁文字拥有其特有的造型基础和原理，拉丁字母的书写是基于 4 条水平的直线，是固定的基本结

ABCDEFGHIJK
LMNOPQRSTU
VWXYZ
abcdefghijklmn
opqrstuvwxyz

图 3-5　拉丁字母的笔画结构

构，我们称之为水平基线，如图 3-6 所示。在字体设计领域，改变这几条线的位置和彼此间的比例可以对字体进行调整。

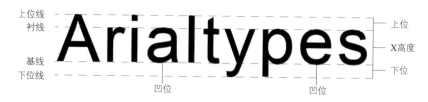

图 3-6　拉丁字母的水平基线

拉丁字母的字体造型要素是笔画和字腔。众多的字母形态中，我们可以清楚地了解到拉丁字母各个笔画及其名称。拉丁字母的字腔是指笔画内部的空间，它与笔画构成了拉丁字母的有机整体。一般来说，字腔大的字体，笔画疏朗、风格清秀，如图 3-7 所示；字腔小的字体，笔画粗壮，视觉冲击力强，如图 3-8 所示。所以，在进行字体设计的时候，不仅

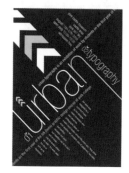 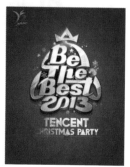

图 3-7　字腔大的拉丁字体　图 3-8　字腔小的拉丁字体

要注意正形，也就是笔画的变化，同时还需要重视负形，也就是"字腔"的作用。从很多优秀的拉丁字体设计作品中，我们都会对此有所体会和感悟。

图 3-9 所示的这款电影海报设计，使用垂直排列的方式排列主题文字，为主题文字应用字腔较小的粗壮字体，使主题文字表现出强壮、突出的风格，并且还对主题文字进行了透视处理和添加斑驳的铁锈纹理，主题文字的表现更加强烈。

通过透视的构图原理，使海报版面还原出一个富有立体视觉效果的荒漠枪战场景，给人以很好的立体视觉感受

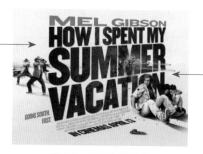

版面中字体的大小对比，互相衬托，使画面表现出紧张、刺激的节奏感和视觉空间感

图 3-9　电影海报设计

▶ 3.2.3　拉丁文字的造型结构

拉丁字母同样善于利用错觉，使其字体的造型结构达到尽善尽美的效果。相对

于汉字而言，拉丁文字的结构较为简单，然而其造型却具有丰富多变的创作形式，其特有的造型基础和原理，使拉丁文字的造型结构呈现出灵动、流畅的韵律节奏，产生和谐、自然的动感之美。拉丁文字之所以庄重优雅，正是由于其造型结构准确，有着和谐的比例关系。拉丁字母自有一条水平的书写基线，所有字母都排列在此线之上，使其具有固定的基本结构，通过适当的调整变化，即可产生各种完美的造型。

　　图 3-10 所示的这款海报设计，以流畅平滑的手写英文字体，表现出自由、时尚的风格，而主题的数字棱角分明，表现出坚实硬朗的质感，使整个海报版面的主题文字表现具有个性、独特的造型结构，给人留下深刻印象。

　　图 3-11 所示为一个网页设计，其主题文字采用了具有优美曲线效果的衬线字体，不仅起到了表现主题内容的效果，而且还起到了装饰的效果，使衬线字体的应用与页面简洁、优美的表现风格相统一。

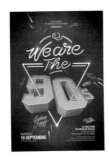 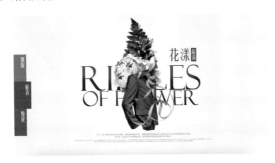

图 3-10　海报中的拉丁文字设计　　　　图 3-11　网页中的拉丁文字设计

3.3 拉丁文字的字体造型规律

　　拉丁文字的基本结构造型主要包括矩形、圆形和三角形。其中，圆形字母结构如 O、C、D、G、Q；对称字母结构如 H、A、N、M、T、U、V、W、Z；不对称字母结构如 B、L、P、R、S；特殊字母结构如 K、I、J。

▶ 3.3.1　外形规律

　　矩形、圆形、三角形这三种几何形状是拉丁文字的基本造型，不同的组合结构形成了不同的外形特征。归纳起来，有的字母是单一的方形、圆形、三角形，就像圆形的字母 O、方的字母 H 和三角形的字母 A；而有些字母是由不同几何形状结合而成的，有的是上下结构，如字母 B，有的是左右结构，如字母 M 和 W。人们为规范拉丁字母的长宽比例，总结前人的一些成果，提出了一些参考数据，比如宽窄比例的 4×4（M）、4×3（A）、4×2（S）。这些数据反映了拉丁字母的一些基本规

律，但作为设计师，不要生搬硬套，而要符合文字的使用需要，因为字体的协调、美观才是我们所需要的效果。

图 3-12 所示的女鞋宣传广告设计中，主题文字的表现并不算特别的突出，用细线的空心字体表现主题，字体结构大方得体，不张扬的笔画显现出其内敛的高贵气息，配合镂空的设计，将浪漫发挥到极致。

图 3-13 所示的电影海报设计中，以电影本身的时尚元素为参考，将电影标题设计得简约得体，其外观低调得如同奢侈品牌一般。该海报中字本的设计清晰大方，结合图中的高跟鞋，绽放出高贵、典雅的气质。

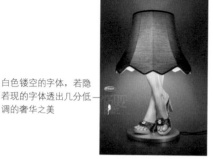 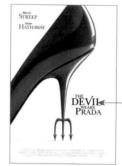

白色镂空的字体，若隐若现的字体透出几分低调的奢华之美

对衬线字体局部笔画进行变形处理，与图形相呼应，突出表现海报主题

图 3-12　宣传广告中的拉丁文字设计　图 3-13　电影海报中的拉丁文字设计

▶ 3.3.2　笔画规律

现在的拉丁字母中每个字母的笔画数量差异都不大，字腔空间大小相对一致，且同一种字体的字母通常都保持着统一的笔势。

早期的拉丁字母都是使用扁形的钢笔来书写的，因此形成了笔画横细竖粗的特点，这种横细竖粗的统一笔势也是拉丁字母笔画的一大特点。笔画粗细的对比也使拉丁字母在统一中有了变化，当它们组合使用时，就像优美的乐章，形成一种独特的旋律。通过笔画粗细的变化和笔势方向的调整，形成了不同风格的字体，并产生或轻或重、或急或缓的韵律效果。

图 3-14 所示的字体设计中，使用相同粗细的字体笔画，将字体向右上方进行倾斜，并且为字体添加阴影和装饰图形，表现出强烈的动感和时尚感。

图 3-15 所示的海报设计中，使用了具有装饰效果的衬线字体，采用横细竖粗的字体笔

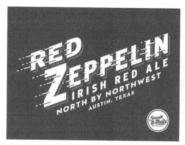 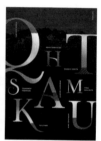

图 3-14　字体设计　　　　图 3-15　海报设计

画，将局部笔画使用重复的斜线图案进行替换，各字母处理为不同的大小和位置，表现出很强的空间感。

▶ 3.3.3　视觉规律

　　拉丁字母的外形可以归纳为方形、圆形和三角形这三种几何形状，例如 B、M 可以归纳为矩形，A、P 可以归纳为三角形。等高等宽的方形、圆形和三角形的大小在视觉上是有差别的，而拉丁字母协调得好不好同各个字母外形大小比例有关系，因此在进行字体设计时需要对字母大小做一些调整。由于方形在视觉上最显大，三角形最显小，所以一般外形呈方形的字母要适当缩小长宽尺寸，而外形呈三角形的字母则可以适当放大长宽尺寸，以求视觉上的协调统一。图 3-16 所示为拉丁文字的字体设计。

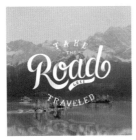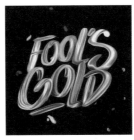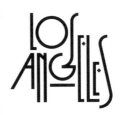

图 3-16　拉丁文字的字体设计视觉规律

　　视觉差异的存在决定了我们可以利用视觉规律来调节字体，使之更为协调。首先是大小的调整，其次是笔画的调整。同样粗细的横线、竖线、斜线在视觉上会产生粗细不等的错觉，因此横线一般要细一些，竖线则需要粗一些。另外，不同长短的线条也会产生粗细不等的错觉，长线条易显细，短线条显粗。所以较长的笔画应该加粗一些，较短的笔画应该减细一些，当出现与斜线交叉的笔画时，交叉部分容易显得粗大，所以也要向内缩减一些。图 3-17 所示为精美的拉丁文字的字体设计。

　　再次是重心的调整。重心的统一是字体协调富有美感的关键，而人的视觉重心与字体的绝对重心是不同的，视觉重心略高于绝对重心。上下结构的字母，如 B、E、H、S、K、X 等，都应该将绝对重心上移，使下部略大于上部，这样才不会显得头重脚

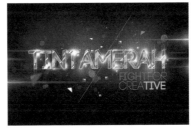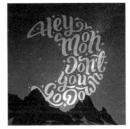

图 3-17　拉丁文字的字体设计

轻，字体才会稳定、美观。同时，字体中的斜线也会对重心造成很大影响，斜线倾斜角度和粗细的不同都会对字母的视觉效果产生不同的作用，在设计中必须协调这些作用，达到重心平衡、和谐。

图 3-18 所示的海报设计中，仅通过文字与简洁的图形来构成版面的表现效果，为了增强整个版面的空间感，对基础笔画的英文字母进行了简单的变化，通过将笔画与图形相结合，增强版面的延伸性，赋予海报强烈的视觉效果，给人眼前一亮的感觉。

图 3-19 所示的情侣鞋广告设计中，运用绘制图形将主题文字与产品结合在一起，将主题文字内容放置在绘制的心形图形中间，采用随意的手写体。随意的笔画以及笔画与图形的结合，表现出非常活泼的风格，使人感受到可爱、活泼。

对主题文字的笔画进行延伸处理，将笔画与普通的放射状色块图形相结合，大大增强了版面的延展性，使版面看起来具有很强的立体空间感

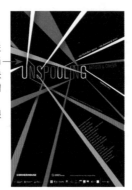

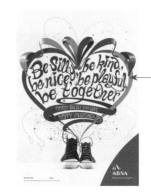

手写字体的视觉表现效果更加随意、亲切、自然。与手绘图形相结合，表现效果更加出色

图 3-18　海报中的字体设计　　图 3-19　情侣鞋广告中的字体设计

3.4　拉丁文字的字体设计表现方法

在今天的信息时代，各种各样的信息每天充斥着人们的视听器官，因此对文字信息的传达、策划也变得越来越重要。其实，从文字诞生的第一天开始，字体设计就走出了它必然的第一步，它特有的实用功能决定了既具有浓厚的时代气息，也有着明显的历史痕迹。拉丁文字与汉字一样，也是随着人类社会的进步、文明的发展而不断发展起来的，本节将向读者介绍一些常见的拉丁文字的设计方法，从而拓展读者在拉丁文字设计方面的思路。

▶ 3.4.1　变形设计

在拉丁字体的设计过程中，为了使字体形象既具有普遍性，又具有强烈的个性，对字体原本的结构进行处理。表面上设计后的字体和字体原本的形象距离大

了，而实际上它能更好地将人们印象中的形象印证出来。因此大多数字体作品是经过艺术加工变化的。

　　在当今数码时代，字体的变形手段、形式之多，可以说是五花八门。常见的几种变形方式有：压缩变形、倾斜变形、弯曲变形、旋转变形、波浪变形、球状变形、环状变形、立体投影和透视变形等。图3-20所示为常见拉丁字体的变形设计。

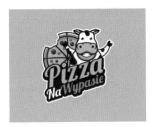

图3-20　常见拉丁字体的变形设计

　　图3-21所示为一系列快餐食品宣传广告设计，运用夸张的拟人化表现方法来构成版面中的主体图形，字体则结合了版面中的食品原料进行设计，使文字与图形巧妙地结合在一起，广告整体散发着幽默与轻松的气息，使人能够感受到广告的亲和力。

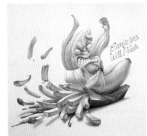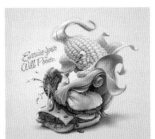

图3-21　广告中的拉丁文字设计

☆ 提示

字体的变形一般要根据字形结构或一组词语的内容，以及字数的多少，面积的大小来决定，尽量不要过分地改变字体结构，不要过于夸大变形尺度，以至于失去字体设计的意义。

▶ 3.4.2　正负形设计

　　明暗对比是光和物体反射相互作用的结果，其直接表现就是明度差异，而设计中的正负形与其大体相似，其中正形是指设计时绘制出的图形，负形是指留出的空白形象。在字体设计时可以巧妙地利用正负形之间的虚实关系，增强作品的对比效果，使字体更具有活力。另外，也可以采取正负形颠倒的手法，即负形是图，正形是背景，用正形去烘托负形，形成视错觉，从而增强画面的层次和立体感，这是VI及版式设计中经常采用的一种手法。图3-22所示为拉丁字体的正负形设计。

　　图3-23所示的海报设计中，充分运用了正负形设计的原理，将海报主题的第一

个字母与人物侧面图形相结合，表现出独特的视觉效果。平面正负形是一种艺术图案，它可以给人以幻觉，使人产生两种不同的感觉，这就是平面正负形的魅力。

图 3-22　常拉丁字体的正负形设计

图 3-24 所示的海报设计中，整体设计非常简洁，将主题文字相互叠加，并通过正负形的设计处理，巧妙地表现出海报的主题内容。

人物为正形，而字母为负形，运用正负形的对比，突出主题的表现，吸引人们的关注

图 3-23　海报中的正负形设计　　图 3-24　拉丁文字正负形设计

▶ 3.4.3　背景装饰设计

字体设计中的背景装饰是指在字体的背景上加上相应的装饰图形，从而起到烘托和渲染的效果，增加文字的表现层次和设计内涵。但应该注意的是，背景只是起一定的装饰作用，而不能画蛇添足或喧宾夺主，否则会影响设计效果。图 3-25 所示为拉丁字母背景装饰设计。

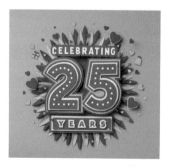 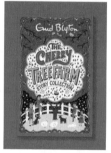 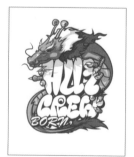

图 3-25　拉丁字母的背景装饰设计

▶ 3.4.4 本体装饰设计

拉丁字体的本体装饰设计，即对字体本身进行装饰。需要注意的是，设计的装饰元素不能干扰字形结构，更不能影响文字的识别。本体装饰中所添加的纹样、图案要与字体结构或字义相一致，不可生搬硬套。图3-26 所示为拉丁字体的本体装饰设计。

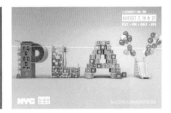

图 3-26 拉丁字体的本体装饰设计

▶ 3.4.5 连接装饰设计

在拉丁文字的字体设计中，时常采用连接装饰的设计形式。这种装饰型字体实际上是指在字与字之间可塑型较强的笔画上进行装饰。通过这种装饰将字与字有机连接贯通，使一组字变成一个整体。设计师可以把一个字的笔画连贯起来，也可以把相邻的字连接起来，使之呈现出或高或低的或似外框的特征，从而产生均衡与均齐、对比与统一的效果，充满韵律感和秩序美。图 3-27 所示为拉丁字体的连接装饰设计。

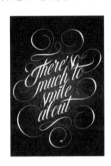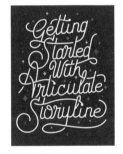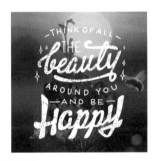

图 3-27 拉丁字体的连接装饰设计

▶ 3.4.6 线条装饰设计

线条装饰设计是指使用单线条或多线条对字体笔画进行装饰。它也是常用的一种字体装饰手法，可以使字体形象更加丰富。图 3-28 所示为拉丁字体的线条装饰设计。

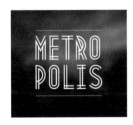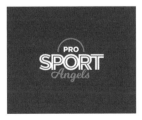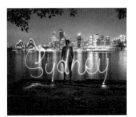

图 3-28 拉丁字体的线条装饰设计

▶ 3.4.7　重叠装饰设计

重叠装饰设计主要有两种方法，一种是将笔画进行重叠，即将字的次要笔画，如点、撇、捺等叠加在主要笔画之上；另一种是将字与字进行重叠，可以是双字或多字的重叠。重叠的目的是增加层次感，需要注意的是，后面的笔画大都叠住前面的笔画，或者副笔画叠住主笔画，使人们容易识别，同时注意不能为了重叠而重叠。图 3-29 所示为拉丁字体的重叠装饰设计。

图 3-29　拉丁字体的重叠装饰设计

▶ 3.4.8　实心装饰设计

实心装饰设计是指只要字的外轮廓，而将中间笔画全部省略，可以是反白，也可以是涂黑的字体。在设计时，一定要抓住字体的外形特征。图 3-30 所示为拉丁字体的实心装饰设计。

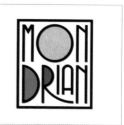

图 3-30　拉丁字体的实心装饰设计

▶ 3.4.9　错位装饰设计

错位装饰设计就是将字体进行错位变化，使之产生律动和扩张的状态，同时增强了字体的视觉冲击力，这种字体在广告设计中常被运用。图 3-31 所示为拉丁字体的错位装饰设计。

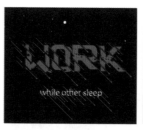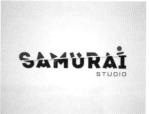

图 3-31　拉丁字体的错位装饰设计

▶ 3.4.10　字体形象设计

根据字体内容，从装饰美化的角度出发，将文字与各类图形相结合，构成图

形与文字内涵相互吻合的设计方法。这种设计特点是把握特定文字个性化的意象品格，将文字的内涵通过视觉化的形象传达出来，从而增强趣味性和可读性；通过内在意义与外在形象的融合，一目了然地展示字体的感染力；通过丰富的联想别出心裁地展示文字所要表现的内容。其基本设计手法有两种：一种是通过添加形象来形成半文半图的效果；另一种是不与具象图形结合，而是单纯以笔画的多与少、大与小、增与减及空间结构的配合来进行灵活变化，抽象地传达字体的意念。

　　因此，字体的形象设计就是利用字体的结构特点与某一物象紧密结合，构造一种新的视觉形象的创意和造型方法。图 3-32 所示为拉丁字体的字体形象设计。

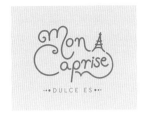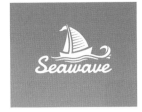

图 3-32　拉丁字体的字体形象设计

▶ 3.4.11　立体表现设计

　　立体表现设计是指把平面的字体设计成具有立体感的造型，表现出文字立体的
效果，使字体更加生动，更具
有视觉冲击力，从而吸引人们
的注意力。常用的表现方法有
透视法、浮雕法、阴影法等。
图 3-33 所示为拉丁字体的立体
效果设计。

▶ 3.4.12　手写字体设计

图 3-33　拉丁字体的立体效果设计

　　手写字体在日常生活中随处可见，以各种字体方式传递着信息。手写字体设计是指将字体进行个性化的演绎，这样设计出来的字体不同于印刷字体，而有着鲜明的个性特征，给人自由奔放的感觉，并且具有不可模仿的随意性和独特的视觉效果。这种无拘无束的字体设计能够激发出无限的创意灵感，当然，它同样必须符合字体设计的造型法则和视觉规律。图 3-34 所示为拉丁字体的手写书体效果设计。

　　如图 3-35 所示的字体设计中，设计师使用各种色彩丰富的图案来替换文字的笔画，使得字体的表现具有很强的图形化效果，整个画面显得醒目、亮眼，整体感觉仿佛是一个图案，仔细观察又能够看出主题文字内容，很好地调动了人们的好奇心。

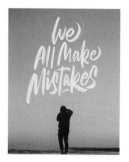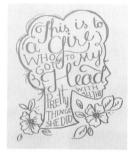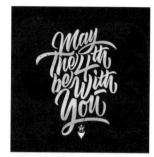

图 3-34　拉丁字体的手写字体效果设计

图 3-36 所示的版面设计，将文字运用不同的排列组合方式并进行相应的变形处理，使其组合成为酒瓶和酒杯的图形效果，形象地表现出版面的主题，使版面具有一定的趣味性，并突出视觉重心。

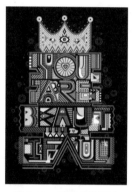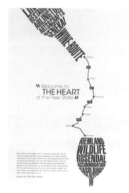

图 3-35　拉丁字体设计　　　　图 3-36　拉丁字体的排版设计

3.5　设计咖啡品牌文字标志

本实例将带领大家一起来制作一个咖啡品牌的文字标志，对文字属性的设置，调整文字效果，并且通过对文字的变形处理，与简单的图形相结合构成标志，简约、直观，能够突出表现该品牌的主营内容和特点。

微视频

☆实战　设计咖啡品牌文字标志☆

素材

源文件：第 3 章 \3-5.psd　　　　视频：第 3 章 \3-5.mp4

Step01 打开 Photoshop，执行"文件→新建"命令，弹出"新建"对话框，设置如图 3-37 所示，单击"确定"按钮，新建一个空白文档。使用"椭圆工具"，在

"选项"栏上设置"工具模式"为"形状","填充"为 RGB(113,98,88),"描边"为无,在画布中绘制正圆形,如图 3-38 所示。

图 3-37 设置"新建"对话框　　　　　　图 3-38 绘制正圆形

Step 02 使用"椭圆工具",在"选项"栏上设置"路径操作"为"减去顶层形状",在刚绘制的正圆形上减去一个正圆形,得到需要的圆环图形,如图 3-39 所示。使用"横排文字工具",在"字符"面板上对相关选项进行设置,在画布中单击并输入文字,如图 3-40 所示。

图 3-39 减去正圆形　　　　　　图 3-40 设置文字属性并输入文字

Step 03 使用"横排文字工具",在"字符"面板上对相关选项进行设置,在画布中单击并输入文字,如图 3-41 所示。选中字母 r,在"字符"面板中设置"基线偏移"选项,效果如图 3-42 所示。

图 3-41 设置文字属性并输入文字　　　　　　图 3-42 设置"基线偏移"属性

Step 04 使用相同的制作方法，对相应字母的"基线偏移"选项进行设置，效果如图 3-43 所示。选中 tr 字母，在"字符"面板上对设置"字符间距"选项，效果如图 3-44 所示。

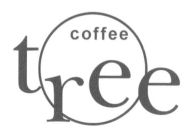

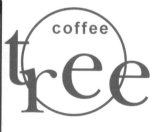

图 3-43　设置文字的"基线偏移"属性　　　　图 3-44　设置文字的"字符间距"属性

Step 05 使用相同的制作方法，对其他字母的字符间距进行调整，效果如图 3-45 所示。选中该文字图层，执行"文字→转换为形状"命令，将文字图层转换为形状图层，调整文字形状到合适的位置，效果如图 3-46 所示。

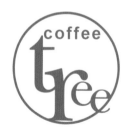
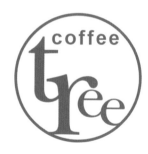

图 3-45　调整文字间距后的效果　　　　图 3-46　文字图层转换为形状图层

Step 06 使用"直接选择工具"，选中 r 字母下方的相应锚点，拖动锚点调整形状，效果如图 3-47 所示。使用"钢笔工具"，在"选项"栏上设置"工具模式"为"形状"，"填充"为 RGB(197,215,0)，在画布中绘制形状图形，如图 3-48 所示。

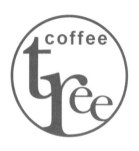
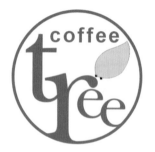

图 3-47　调整文字路径　　　　图 3-48　绘制形状图形

Step 07 使用"钢笔工具"，在"选项"栏上设置"路径操作"为"减去顶层形状"，在刚绘制的图形上减去相应的形状，得到需要的图形，效果如图 3-49 所示。完成该咖啡品牌文字标志的设计制作，效果如图 3-50 所示。

图 3-49　减去形状图形

图 3-50　咖啡品牌文字标志效果

Step 08 将该品牌文字标志应用于商业设计中，可以根据需要调整标志的颜色效果，如果应用于浅色背景上可以保持标志的颜色不变，如果应用于深色背景上，可以将标志修改为浅色，从而保证标志能够显示清晰，如图 3-51 所示。

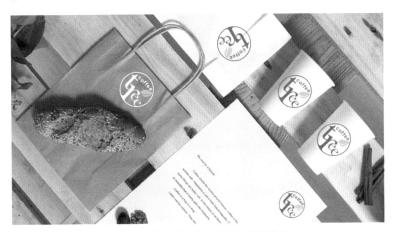

图 3-51　将品牌标志应用于商业设计中

3.6　本章小结

拉丁文字字体设计是指利用字母的笔画、结构等进行形象化的处理，使抽象的字体具有内涵和形象感。完成本章内容的学习，读者应能够掌握有关拉丁字体的相关基础知识，能够理解拉丁文字的字体基本结构、字体造型规律和设计表现方法，并能够实现简单的拉丁文字的字体设计。

第4章

字体设计要素

本章主要内容

　　字体设计的配色能够使文字通过色彩的不断变化而呈现出不同的情感表达以及强大的视觉冲击力和感染力。字体设计的纹理能够使字体呈现出独特的个性魅力，对于提升字体设计的艺术魅力有着积极作用，能够使字体形态具有更多变的造型。字体设计的情感化表现，则能够准确把握受众心理，使信息的传递更加准确、有效。

　　本章介绍有关字体设计的相关要素，使读者能够在字体设计过程中合理地应用色彩和纹理，从而表现出独特的字体设计效果。

4.1 字体设计配色概述

字体设计的配色，其核心在于色彩之间的搭配与融合。好的配色法则能够提高文字的易读性，增强阅读兴趣。配色是将色彩通过恰当的搭配与组合，使字体或画面呈现出最好的视觉效果。

在为字体进行色彩搭配时，通过一定的表现手法，如对比、亮色以及强调手法可以使文字表现出极强的识别性，然而，为了使字体彰显出不同的情感基调，可以通过灵活使用字体的不同属性来使字体呈现出更加丰富多彩和富有情感的视觉效果。

图 4-1 所示的宣传海报设计，其视觉效果非常突出，通过纯度和饱和度较高的色彩为主题文字进行色彩搭配，并且对主题文字进行了变形处理，使得字体既鲜明又个性独特，具有良好的视觉吸引力，给人们带来欢乐、愉悦的感受。

图 4-2 所示的活动宣传海报设计，使用蓝色作为版面的主色调，使版面的整体表现效果清新、自然，版面中的主体图形和主题文字则使用了多种鲜艳的色彩进行搭配，为版面增添活力感，并且有效地突出主题的表现效果。

对主题文字进行变形处理，使其表现为果汁糖的特殊效果，与产品呼应，主题文字使用高饱和度鲜艳色彩，与背景形成对比，给人很强的欢乐和愉悦感

通过各种几何形状相互叠加构成主题文字，多种鲜艳色彩的主题文字与主体图形共同表现出版面的欢快与活力感

图 4-1　宣传海报中的字体设计　　　图 4-2　活动宣传海报中的字体设计

4.2 字体设计的配色方法

字体设计中的色彩非常重要，因为它是第一视觉语言，能够增加文字的抒情特色，使文字更富有个性，从而引起人们的情绪变化，强化文字的传播功能。它既有国际化的通用概念，又有地方的独特性，可以直接或间接地影响人们的视觉感受，对字体设计效果具有一定的影响。

▶ 4.2.1　运用对比配色方法与亮色方法

在字体设计的配色中，利用文字之间的冲撞力、亮色、色彩强调等手法便能够达到提高文字易读性的目的。

1. 运用对比配色方法

运用对比色可以表现文字间的冲撞力。对比色是指在字体设计中能够使用肉眼明显区分的两种色彩或者多种色彩。字体设计运用对比色可以让画面呈现出强烈的色彩差异和视觉冲击，并且在版面上不会有太单一和比例失衡的感觉。为了不让画面色彩显得单调，可以使用各种色彩的对比来丰富画面，达到良好的感官效果。

图 4-3 所示的海报设计 1，以鲜艳的黄色作为版面的背景色，搭配黑色的绘画图形与文字，而图形中的文字又是以背景的黄色呈现，黄色与黑色的对比效果非常强烈，给人稳定、强烈的色彩印象。

图 4-4 所示的海报设计 2，使用红色、黄色、黑色和白色对文字进行色相的对比冲撞设计，使得整个画面显得既色彩丰富又不失文字的易读性，具有非常好的识别性。

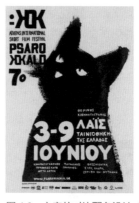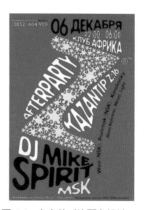

图 4-3　文字的对比配色设计 1　图 4-4　文字的对比配色设计 2

☆ 提示

利用黑白、红黄等色相差异较大的色彩可以突出字体所要表达的主旨，使整个版面的主要信息通过对比色的冲撞力着重体现出来，让整幅画面层次分明、易懂，并能够给人们带来一定的视觉享受。

2. 运用亮色方法

运用亮色方法可以强调重要信息，亮色一般是指在版面中运用色彩之间的对比，将文字放置于色调鲜明的色块上，达到突出主题的效果。如果版面呈现的情况比较复杂时，可以使用亮色的手段，将需要烘托的文字进行亮色凸显，以突出文字内容，这样就不会产生画面浮夸、华而不实，没有可读内容的现象了。

图 4-5 所示的宣传海报，具有浓郁的潮流动漫风格，独特的创意，夸张的

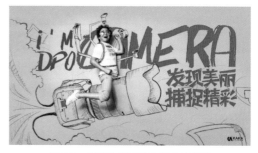

图 4-5　鲜艳色彩突出主题文字表现

设计，使用手写涂鸦风格的字体来表现文中主题内容，并且字体的大小、风格相统一，也很好地与线描卡通插画图形相融合，保持统一的风格。主题文字采用了高饱和度的红色与背景的青蓝色形成鲜明的对比，使得主题表现非常突出醒目。

4.2.2 运用色彩强调的配色方法

运用色彩强调手法可以突出文字重心。利用绚烂的色彩和画面能够吸引人们的眼球，加深人们对该作品的印象。将平淡无奇的文字转变为能够跃然于纸上，吸引到更多眼球的艺术品，就是色彩强调的主要作用。以文字作为画面主体，将背景画面作为辅助，采用大色块突出字体，从而提高作品的易读性，就是色彩强调的手法。

图4-6所示的海报设计，使用明度和纯度都比较低的灰色作为版面的背景主色调，有效地突出版面中主体图形和内容的表现。使用有衬线白色字体表现主题，对主题文字进行适当的排版处理，体现出很强的层次感。白色的主题文字与低明度的灰色背景形成强烈的色彩对比，有效突出主题文字内容的表现。

图4-7所示的活动宣传海报设计，整体色调统一，为了突出版面中主题文字的表现，主题文字使用了与其他版面文字不同的红色，并且为其添加了半透明的白色矩形背景，这样既增强了版面的层次感，也有效地突出了主题文字的表现效果。

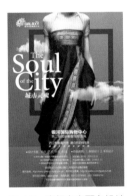 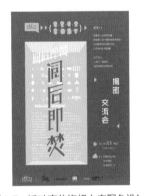

图4-6 海报文字配色设计　　图4-7 活动宣传海报文字配色设计

☆ 提示

色彩强调法与亮色方法可以说是有着异曲同工之处，两者都是在色块中加入文字以便阅读，但是二者之间又有一定的区别，强调法更加注重将大量的文字信息填充在大色块之中，以达到强调与突出文字的作用，背景色与字体之间的色彩差异一般比较大。

4.2.3 运用色相的配色方法

1. 运用单一色相

要分开区别各种不同的色彩，最容易也是最常用的就是从色相上区分，因此，运用单一色相的手法可以使字体明朗化。

在字体设计中，多数情况下都需要使用到色相的辅助来帮助字体达到种种效果，而这其中单一色相的运用比较多。清晰的单一色相能够让字体本身更加明朗

化，没有多余的色彩点缀，不
但使文字易读性得到了很好的
保证，而且使画面整体色感非
常统一。图4-8所示为运用单
一色相配色的字体设计。

2. 运用多种色相

相对于单一的色相而言，
多种色相的混合运用就显得要
丰富得多，色相与色相之间
的相互融合、协调可以构成绚
丽、饱满的画面。当为字体加
入丰富的色相之后，呆板的字
体将变得活灵活现，充满了乐
趣与欢乐感，这样能够使作品
显得更具有灵动性。图4-9所
示为运用多种色相配色的字体
设计。

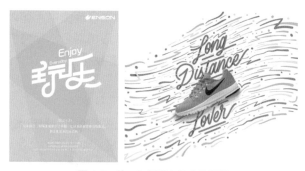

图4-8　单一色相配色的字体设计

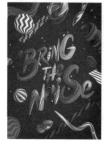

图4-9　多种色相配色的字体设计

3. 运用冷色调

运用冷色调的手法可以打造出清爽的字体印象。色调是色彩与色彩之间的整体
关系构成的颜色阶调，是一幅作品中画面色彩的总体倾向。冷色调是给人以凉爽感
觉的青、蓝、紫色以及由它们构成的色调。通过为字体应用冷色调，能够让字体想
表达的清爽感觉通过颜色冲击人们的视觉感官，再通过大脑联想给人一种清爽、干
净的印象，借以达到让人
们记住字体本身的目的。图
4-10所示为运用冷色调配色
的字体设计。

4. 运用暖色调

运用暖色调可以营造
出温馨的字体效果。从字面
意义上来讲，能够给人温

图4-10　冷色调配色的字体设计

暖感觉的色彩就可以称之为暖色调，如常见的红色、橙色、黄色等色彩都属于暖色
调。相对于冷色调给人清爽感觉，暖色调则给人以热情、温暖的感觉。运用暖色调
主要是为了让画面出现温暖、热烈、积极向上的整体效果，从而给人活泼、愉快、
温馨、兴奋的感觉。图4-11所示为运用暖色调配色的字体设计。

冷暖色调的对比是突出主题的一种很好的表现方法，图 4-12 所示的家电宣传海报设计，运用海滩的自然场景作为海报的背景，在场景空白位置分别为主题文字设置冷暖颜色，使主题文字的表现效果突出，但并不影响整个版面色调的表现，整个海报版面的表现依然和谐、自然。

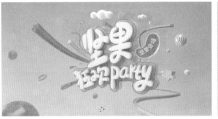

图 4-11　暖色调配色的字体设计

对文字的相关笔画进行变形处理，并使用冰块图形来突出表现重点文字，使得主题的表现效果更加突出。将折扣文字以及促销活动时间设置为对比色调的黄色，使折扣文字与主题形成冷暖对比，更加突出主题和促销折扣的表现

图 4-12　冷暖色调对比配色的字体设计

4.2.4　运用纯度对比的配色方法

1. 高纯度色彩

使用高纯度色彩搭配可以创造出热闹的字体效果。高纯度色彩具有较高的色彩饱和度，三原色的使用也是相当的普遍，特别是象征热情的红色和象征阳光的黄色运用会比较多。在实际的字体设计中，字体在高纯度色彩的映衬下会显得格外的绚丽多彩，使得字体犹如举办一场热闹的聚会一般，充满了热情和活力。图 4-13 所示为使用高纯度色彩配色的字体设计。

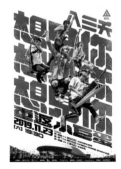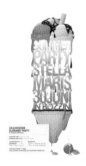

图 4-13　高纯度色彩配色的字体设计

图 4-14 所示的地产广告设计，用了多种高纯度的鲜艳色调来分别表现不同的文字内容，使得版面的表现效果非常欢快和突出，并且对品牌名称文字进行了特殊的花纹字体设计，使其具有个性鲜明的表现效果，整个海报的表现让人印象深刻。

使用各种花纹、几何
图形以及不同的图案
来分别构成品牌中的
各字母，具有很强的
视觉表现力，加深人
们对该品牌的印象

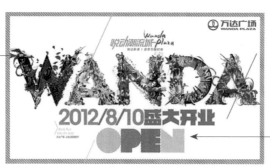

使用不同高纯度的鲜
艳色彩进行表现主题
文字，海报中字体色
彩鲜艳，给人一种欢
乐、活泼、热闹的整
体氛围

图 4-14　高纯度色彩配色的字体设计

2. 低纯度色彩

为字体运用低纯度的色彩可以给人质朴的印象。纯度是指色彩的鲜艳程度，低纯度是指颜色在不考虑明度和色相的情况下，饱和度较低的色彩，简单来说就是指日常生活中不鲜艳的色彩。纯度越低的字体色彩带给人的视觉冲击感就越弱，其色彩没有太多华丽的表现，因此低纯度色彩的字体给人扎实、质朴的印象。图 4-15 所示为使用低纯度色彩配色的字体设计。

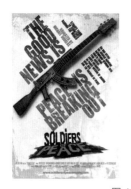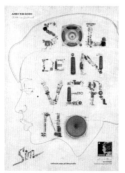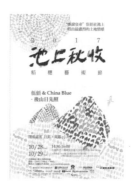

图 4-15　低纯度色彩配色的字体设计

▶ 4.2.5　运用明度对比的配色方法

明度是指色彩的明暗程度以及颜色上的深浅变化，其主要是受反射光的影响。

1. 高明度色彩

通过高明度色彩可以建立清晰的字体印象。高明度颜色较亮，同时色彩明度的增加会使整个画面充满光感。在无彩色中越接近于白色的色彩明度值越高，过渡的

灰色属于中级明度的色彩，而黑色则属于低明度色彩。将字体的明度提高，能够使
画面色彩呈现得更加明析、
艳丽。而在低明度的背景中
使用高明度的文字色彩，可
以使文字和背景之间形成强
烈的明暗对比，从而使字体
更加突出、醒目。图 4-16 所
示为使用高明度色彩配色的
字体设计。

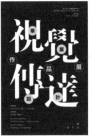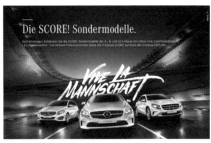

图 4-16　高明度色彩配色的字体设计

☆ 提示

在字体设计中，有时为了营造出温暖、明亮的画面效果，通常会在画面中使用高明度的色彩来
体现画面中的主体文字，而背景通常会选用低明度的色彩或者是简明的单一色彩，这样一来，
可以使文字与背景形成强烈的对比，增加文字的明视度，营造出清晰、通透的画面效果。

2. 低明度色彩

低明度的色彩在亮度上是处于低数值的，比较偏向于暗色系。低明度的字体色
彩能够给人以坚固、稳定的视觉感受，字体与字体之间衔接得比较扎实，不会出现
画面虚浮的感觉。

为字体使用低明度色彩，会使画面在色彩的搭配和调和上处于相对平稳的状
态，画面的布局会显得更加紧凑和集中，字体也会以比较坚固的形象出现在画面之
上。如果画面的背景以低明度的色彩出现，那么辅以相同低明度色彩的字体，整个
画面就会显得更加的协调统一，达到更加稳固、踏实的构图效果。图 4-17 所示为使
用低明度色彩配色的字体设计。

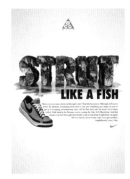

图 4-17　低明度色彩配色的字体设计

图 4-18 所示的海报设计，使用无彩色作为版面的主色调，搭配同样是无彩色的

立体文字，使版面的色调统一，而为部分主题文字使用高明度的色彩进行表现，使其在版面中的显示效果非常突出，整体给人感觉统一而局部突出。

主题文字采用深灰色与浅灰色的搭配，与整体色调保持统一，将主题文字处理为立体文字的效果，并且分别使用了不同的字体样式，层层进行倾斜叠加处理，使得主题文字表现出坚硬、挺拔之感

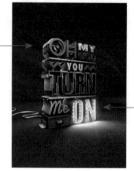

关键文字处理为高明度的霓虹灯文字效果，高明度与低明度字体形成鲜明的对比，使得主题的表现非常突出，并且高明度字体的应用也活跃了海报的整体氛围

图 4-18　明度对比的字体设计

4.3　纹理在字体设计中的应用

字体设计要表现出纹理的效果，也就是字体形象上呈现出各种形式的纹路风格。纹理效果的字体设计可以使原本平淡的文字变成充满个性与张力的佳作，并且其表现形式不拘一格，风格各异，能够产生各种不同的艺术效果。

▶ 4.3.1　花纹

字体花纹设计的风格在于文字与花纹图形配合的唯美，结构笔画有如藤蔓延展开，给人带来无限的遐想空间。

为了使字体产生丰富的艺术效果，花纹的装饰设计是重要的表现形式之一。字体与纹样图形的相互融合，不仅使文字呈现出独特统一的变形风格，也使字体的编排设计在造型上脱离了单调，显得作品空间更为柔和、细腻。字体的花纹设计使字体的笔画结构多产生流线型的韵律美感，因其柔软、温和的作用，整个字体造型也呈现出柔美、优雅的格调品位。这种极富亲和力的花纹艺术字体效果，实现了人们超越字体以外的想象。图 4-19 所示为花纹装饰在字体设计中的应用。

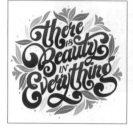

图 4-19　花纹装饰字体设计

▶ 4.3.2　网点

　　网点原来是指网屏切割光线后在感光片上形成的小点。在平面设计中，网点指的是用于印刷上灰色调的点状表现。字体的网点设计是通过点的大小变化、色彩过渡、稀密程度来表现字体形象的色调浓淡层次。在作品表现中，字体网点的疏密对色彩的分布排列有直接的影响，它的调整改变可以使字体呈现出各种不同的展示效果。图 4-20 所示为网点装饰在字体设计中的应用。

图 4-20　网点装饰字体设计

▶ 4.3.3　贴图

　　字体的贴图设计就是指使用各种道具图片有目的、有秩序地将其拼凑成字体的样式，可以是各种不同类型的图片组合，也可以是同种图片反复使用。形式多样的贴图设计使字体的结构显得更加饱满丰富，构成一种新的字体形象。采用贴图设计的形式表现字体，使画面产生丰富的层次效果，显得个性而独特，给人以独特的视觉冲击。图 4-21 所示为贴图装饰在字体设计中的应用。

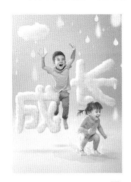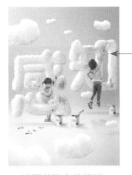

使用白云图片的重复叠加来表现字体的基础笔画，从而构成白云贴图的主题文字效果，与版面的整体环境相统一。与主题文字前后叠加放置的儿童人物素材使原本单调的空间变得丰富而具有层次感，独特而不拘一格

图 4-21　贴图装饰字体设计

▶ 4.3.4　形象肌理

　　字体的形象肌理就是字体在形象上呈现出肌理的纹样效果。字体形象的视

觉设计与肌理效果的表达需要运用不同的表现手法，使其产生材料肌理、造型肌理、平面图肌理等效果。无论是何种的形象肌理效果，都会带来强烈的视觉冲击力，给人们留下深刻的印象。图4-22所示为形象肌理在字体设计中的应用。

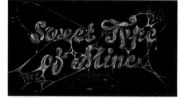

图4-22　形象肌理装饰字体设计

▶ 4.3.5　绘画肌理

肌理在绘画作品中本身就是一个重要的形式要素，而要使字体呈现出绘画肌理的效果，则需要将肌理在绘画过程中的表现手法充分地保留到字体设计的作品之中，全面表现出不同肌理材质的美。绘画肌理效果的字体设计，展示的不仅是笔触、笔法、刀法等的肌理，同时也是一种艺术创意的表现，使作品具有完全意义上的审美价值。图4-23所示为绘画肌理在字体设计中的应用。

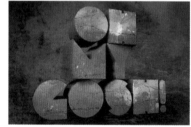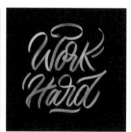

图4-23　绘画肌理装饰字体设计

▶ 4.3.6　图形肌理

图形肌理这一视觉形象的产生，原本是设计服装时，服装材料表面的印花效果而产生的。图形通过不断重复，构成一种暗示的肌理效果。图形肌理这一表现手法在字体设计中的运用，不仅表现了作品的创意个性，也使这种纯粹的变化成为流行的装饰艺术，将原本单一的笔画元素变得丰富饱满，更具有独特的表象内涵，产生一种不可抗拒的吸引力。图4-24所示为图形肌理在字体设计中的应用。

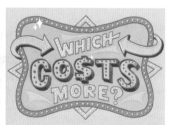

图4-24　图形肌理装饰字体设计

▶ 4.3.7　图案肌理

图案是一种具有强烈装饰意味的、结构整齐匀称的花纹或图样。图案变化丰富，包括几何图案、视觉艺术、装饰艺术等。在字体设计中，图案肌理的表现形式能够使字体产生更为丰富的层次感和韵律感，多变的造型又不失简洁与单纯，并且

有利于人们审美品位的提高。图 4-25 所示为图案肌理在字体设计中的应用。

图 4-25　图案肌理装饰字体设计

图 4-26 所示的海报设计中，将主题文字设计为塑料材质的效果，加上亮丽的光泽，搭配气球以及彩带等图形，并且运用不同色彩的搭配，使得版面非常具有活力，表现出天真、活跃的版面氛围。

图 4-27 所示的产品宣传海报设计中，主题文字的设计创作以柔软的毛发材质作为载体，并且搭配毛发原有的色彩，使主题文字在版面中的效果非常突出，并且毛发材质与所宣传的产品相呼应，很好地体现了该广告的主题。

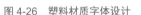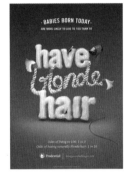

图 4-26　塑料材质字体设计　　图 4-27　毛发材质字体设计

4.4　字体设计的情感化风格

人是阅读文字的主体，准确把握受众心理，注重研究字体设计的情感表现，能够使信息的传递更加准确有效。情感是人们心理生活的重要内容，字体设计是否能够引起人们的注意，情感因素是至关重要的。因此，在字体的设计中，情感化思维具有重要的地位。

▶ 4.4.1　字体设计情感化概述

情感化思维是指从情感的角度出发来思考问题、挖掘设计灵感，以人性化的理念从事字体设计，努力将人的情感要素植入到字体设计之中。运用情感化思维设计的作品与人之间具有很好的亲和力，能够形成稳固的情感纽带，在满足人们对产品普通实用性需求的基础上，又满足了人们在情感上的深层次需求，从而作用于人们的价值判断和消费行为。

情感化字体设计要求设计师把握好以下几个方面。

（1）树立以人为本的设计理念，这是进行情感化设计最为核心的出发点，也是

情感化设计思维的关键。

（2）善于使用情感化设计思维去思考，去挖掘，去表现事物。

（3）学会"体验"，这是实现情感化设计最为重要的方式。字体设计中真正要挑战的是：去理解终端用户未得到满足的和未表达出来的真正的需求。

（4）在精湛的业务素质基础上，研究人的心理，研究文化、历史，研究时尚流行，这些是进行情感化设计的基础。

（5）探索个性化的设计方法，这是达到情感化设计目的的有效形式。

▶ 4.4.2　女性化风格

女性的特点是细致、优雅，在表现女性化气质的字体设计中，要在字体的笔画上追求节奏，一般笔画不宜太粗，较纤细为好；多应用弧线，使人联想到女性柔和的曲线和优美的长发；字体组合上适当使用节奏感来表现女性的感性和活泼，但需要注意度的把握和对应关系，不要一味纤细和感性下去，细节的处理会给设计带来新的感受。图 4-28 所示为女性化风格的字体设计。

笔画飘逸流畅的有衬线英文主题文字，字体笔画使用钻石图形进行填充，主题文字的表现优雅、美丽

中文和英文都使用了比较纤细的字体，表现出清晰、秀丽的效果，通过不同的字体大小，表现出版面内容的层次感，纤细的字体给人雅致、女性化的印象

图 4-28　女性化风格的字体设计

▶ 4.4.3　男性化风格

男性的特点是充满力量、稳重大方，在设计男性化风格的字体时，笔画要求硬朗、干练，多选用较粗的笔画，字体组合上要整齐规范，给人以可信赖感。男性化字体在字体设计中是应用较多的字体类型，因其理性、大方的特点，适合设计企业标准字。设计时应该注意避免呆板乏味，可以通过笔画细节和文字间距来调节。图4-29 所示为男性化风格的字体设计。

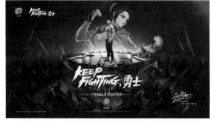
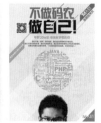

图 4-29　男性化风格的字体设计

▶ 4.4.4 可爱型风格

可爱型的字体在设计时笔画多用曲线和弧线表现，可以是较细的笔画，也可以是较粗的笔画，圆弧粗胖的笔画应该较多。可爱型的字体有很好的亲和力，多用于儿童用品设计或少女用品设计上，可爱的程度要把握准确。为了更好识别，在组字上不要过分跳跃，注意整体性。值得强调的一点是，可爱型风格的字体经常给人的感觉是缺少信赖感，应用时要注意度的把握，不可滥用在成人式的设计中。图 4-30 所示为可爱风格的字体设计。

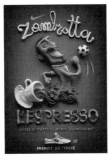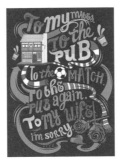

图 4-30 可爱风格的字体设计

▶ 4.4.5 科技数码风格

科技高速发展的今天，数码的概念已经深入人心，这种在计算机的应用下出现的新的表现风格，给人高科技的时尚感受，也在字体设计中被体现出来。科技数码风格的字体设计一般采用像素感的破形手法来表现。科技数码风格的字体设计在对英文字母的设计中较容易实现，而由于汉字的字形复杂、笔画较多，在进行字体设计时，应该注意整体性和识别性。图 4-31 所示为科技数码风格的字体设计。

图 4-31 科技数码风格的字体设计

▶ 4.4.6 个性休闲风格

在追求个性、追求随意轻松与休闲娱乐的今天，个性休闲风格的字体设计在现代字体设计中越来越受欢迎。个性休闲的字形打破了文字呆板规范的面孔，表现出

特有的亲和力。一般采用类似书写体的表现手法，有手工书写痕迹。个性休闲风格的字体在设计时应该注意度的把握，注重文字的可读性。个性休闲类文字经常当作辅助文字出现在设计中，过多的随意休闲风格的字体会给人不够理性的感觉。

图4-32所示的一系列招聘海报设计中，主题文字使用个性的手写字体进行表现，每个文字的笔画细节都略有差异，使主题文字的表现具有与众不同的个性和创意性，并且主题文字使用了较大的字体，在版面中的表现效果非常突出。个性的手写字体与线描漫画风格的图形相结合，突出表现了海报的趣味性和个性特征，给人留下深刻的印象。

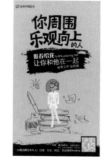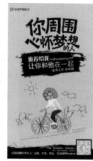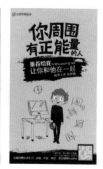

图 4-32　个性休闲风格的字体设计

▶ 4.4.7　简洁时尚风格

简洁的字体设计具有很强的现代感，是现在常见的字体设计风格，设计时多将复杂的笔画归纳，采用几何线条表现，较容易做到整体性，在设计过程中应该注意文字的易识别性，对细节的巧妙处理往往会让字体更加出彩。图4-33所示为简洁时尚风格的字体设计。

图 4-33　简洁时尚风格的字体设计

▶ 4.4.8　优雅高尚风格

在需求多样化的现代社会，字体作为文化载体，对于文字的优雅高尚风格也有进一步要求。在一些高档设计中，优雅高尚风格的字体被广泛应用。优雅高尚风格的文字在字体设计中较难把握，要求对文字字形和内涵有较高的理解和认知能力。设计师需要综合宋体、黑体等字体的精华，才能设计出优雅高尚风格的字体效果。图4-34所示为优雅高尚风格的字体设计。

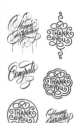

图 4-34　优雅高尚风格的字体设计

4.5　设计促销活动宣传广告

促销活动宣传广告是要体现出活动内容和活动对象，本案例所设计的店铺促销宣传广告，主要是对主题文字进行处理，通过对文字的变形，从而达到想要的宣传效果，突出活动主题，添加简单图形，点缀画面，使广告更加有活力，与主题相呼应。

☆实战　设计促销活动宣传广告☆

源文件：第 4 章 \4-5.psd　　　　　视频：第 4 章 \4-5.mp4

微视频

Step01 打开 Photoshop，执行"文件→新建"命令，弹出"新建"对话框，设置如图 4-35 所示。单击"确定"按钮，新建一个空白文档。设置"前景色"为 RGB(254,196,70)，为画布填充前景色，如图 4-36 所示。

素材

图 4-35　设置"新建"对话框

图 4-36　为画布填充前景色

Step02 新建名称为"背景"的图层组，使用"椭圆工具"，在"选项"栏上设置"工具模式"为"形状"，"填充"为无，"描边"为 RGB(254,186,63)，"描边宽度"为 100 点，在画布中绘制椭圆形，如图 4-37 所示。多次复制所绘制的圆环图形，并分别调整复制图形到合适的大小和位置，效果如图 4-38 所示。

图 4-37　绘制圆环图形

图 4-38　复制椭圆形并分别进行调整

Step03 打开并拖入相应的素材图像，并分别调整至合适的大小和位置，效果如图 4-39 所示。

图 4-39 打开并拖入多个素材图像

Step04 新建名称为"疯"的图层组，使用"横排文字工具"，在"字符"面板上设置相关属性，在画布中单击并输入文字，如图 4-40 所示。执行"图层→栅格化→文字"命令，将文字图层栅格化，并对图形进行斜切操作，效果如图 4-41 所示。

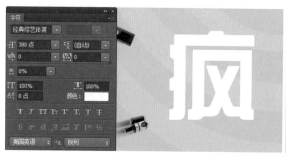

图 4-40 输入文字 图 4-41 栅格化文字并进行斜切处理

Step05 为该图层添加图层蒙版，创建选区并为选区填充黑色，将文字的部分笔画隐藏，效果如图 4-42 所示。使用"钢笔工具"，在"选项"栏上设置"工具模式"为"形状"，"填充"为白色，"描边"为无，在画布中沿着文字笔画绘制形状图形，如图 4-43 所示。

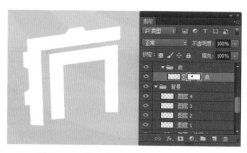

图 4-42 添加蒙版并隐藏部分笔画 图 4-43 绘制形状图形

Step06 使用相同的制作方法，可以完成其他笔画图形的绘制，效果如图 4-44 所示。使用相同的制作方法，输入其他文字并对个别文字的笔画进行变形处理，效果如图 4-45 所示。

图4-44　绘制形状图形　　　　　　　　图4-45　输入文字并对个别文字笔画进行变形处理

Step07 使用"钢笔工具"，在"选项"栏上设置"工具模式"为"形状"，"填充"为 RGB(220,23,65)，"描边"为无，在画布中绘制形状图形，如图4-46所示。使用"钢笔工具"，设置"填充"为黑色，"描边"为无，根据主题文字的轮廓绘制形状图形，效果如图4-47所示。

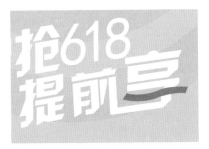

图4-46　绘制形状图形　　　　　　　　图4-47　绘制形状图形

Step08 为该图层添加"渐变叠加"图层样式，弹出"图层样式"对话框，设置如图4-48所示。单击"确定"按钮，完成"图层样式"对话框的设置，效果如图4-49所示。

Step09 执行"文件→新建"命令，弹出"新建"对话框，设置如图4-50所示。单击"确定"按钮，新建一个透明文档。将画布放大，使用"矩形选框工具"，在画布中绘制两个矩形选区，并为选区填充黑色，取消选区，如图4-51所示。

Step10 执行"编辑→定义图案"命令，在弹出的"图案名称"对话框中进行设置，如图4-52所示。返回设计文档中，复制"形状7"图层得到"形状7拷贝"图层，清除复制得到图层的图层样式，并为该图层添加"图案叠加"图层样式，对相关选项进行设置，如图4-53所示。

Step11 单击"确定"按钮，完成"图层样式"对话框的设置，设置该图层的"不透明度"为15%，"填充"为0%，将该图形向下移动一些位置，如图4-54所示。同时选中"疯"图层组、"形状7"和"形状7拷贝"图层，按快捷键Ctrl+G，将选中的对象编组并重命名为"标题"，调整图层的叠放顺序，效果如图4-55所示。

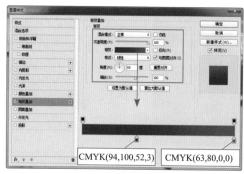

图 4-48　设置"渐变叠加"图层样式

图 4-49　应用"渐变叠加"图层样式的效果

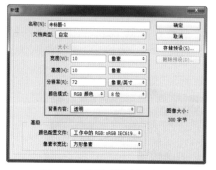

图 4-50　设置"新建"对话框

图 4-51　绘制选区并填充颜色

图 4-52　设置"图案名称"对话框

图 4-53　设置"图案叠加"图层样式

Step 12 在"标题"图层组上方新建"斜杠"图层组，使用"直线工具"，设置"填充"为 RGB(125,48,178)，"描边"为无，"粗细"为 2 像素，在画布中绘制直线，如图 4-56 所示。使用相同的制作方法，可以绘制出多条粗细不一的直线，效果如图 4-57 所示。

Step 13 新建名称为"点缀"的图层组，使用各种形状绘图工具，绘制一些基本形状图形，装饰主题文字效果，如图 4-58 所示。打开并拖入素材图像"第 4 章 \ 素材 \4501.png"，调整到合适的位置，如图 4-59 所示。

图 4-54　设置图层属性

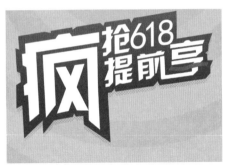

图 4-55　调整图层叠放顺序

图 4-56　绘制直线

图 4-57　绘制多条直线

图 4-58　绘制装饰图形

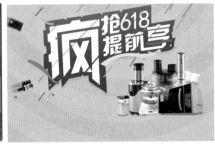

图 4-59　拖入产品素材图像

Step 14 新建名称为"文案"的图层组，使用"矩形工具"，设置"填充"为 RGB(139,30,214)，"描边"为无，在画布中绘制矩形，如图 4-60 所示。使用"钢笔工具"，设置"填充"为 RGB(102,11,164)，"描边"为无，在画布中绘制形状图形，效果如图 4-61 所示。

Step 15 使用"横排文字工具"，在"字符"面板中设置相关属性，在画布中单击并输入文字，如图 4-62 所示。使用相同的制作方法，绘制相应的图形并输入文字，完成该部分内容的制作，效果如图 4-63 所示。

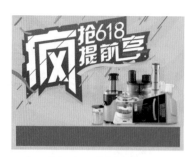

图 4-60　绘制矩形

图 4-61　绘制形状图形

图 4-62　输入文字

图 4-63　绘制图形并输入文字

Step16 完成该促销活动宣传广告的设计制作，最终效果如图 4-64 所示。

图 4-64　促销活动宣传广告最终效果

4.6　本章小结

　　在进行字体设计时，不同的文字配色，不同的纹理表现，都能够使文字表现出不同的情感和视觉效果。完成本章内容的学习，读者应能够掌握字体设计配色的常用方法和纹理在字体设计中的应用，并能够理解字体设计的情感化风格，从而创作出更符合主题表现的字体效果。

第5章

字体设计的原则与创意

本章主要内容

　　字体设计过程中，应该考虑该字体设计的效果与主题相吻合。在满足了字体设计的内涵需要后，还应该遵循设计的统一原则与创意原则：所谓统一原则，简单来说就是达到字体方向、笔画、风格、斜度、空间的统一，使字体呈现出一体化的视觉效果；而创意原则是指在设计过程中，设计师通过对字体整体、局部、结构、布局等要素进行改造，实现字体的创意设计。

　　本章介绍字体设计的相关原则与创意方法等内容，引导读者使所设计的字体能够达到正确传播主题信息的目的。

5.1 字体设计中需要注意的问题

文字的形态从诞生至今已经有几千年的历史，是经过人们的创造、流传、改进而约定俗成的。文字的发明，使人类社会摆脱蒙昧无序的状态而步入文明的历程。当人类的思想和生活以及发明创造行为得以记录，并得到传播与交流时，文字便显示出其深远的意义和功用价值。

在进行字体设计时应该尊重文字的构成规律，以下几点是我们在字体设计过程中需要注意的问题。

1. 识别

字体设计的主要功能是通过视觉向大众传递设计信息和设计思想，设计师需要将这一功能充分地表现出来，首先必须考虑字体的整体诉求效果，也就是说要符合设计意图，符合主题内容的表现需要，给人以清晰的视觉印象和一定的美感。无论设计的是什么内容，比如书籍装帧的标题、一个标志或者一个产品包装等，都应该考虑字体与作品主题的关系，以及字体设计的感染力与协调性，同时还应该易认、易懂、易识别。

图 5-1 所示的海报设计 1，重点对主题中的"晚安"两个字进行了突出的处理，通过对这两个文字进行放大和变形处理，使得主题文字的表现效果非常突出，也能够与整个版面所表现的氛围相融合，给人一种美好的感觉，字体效果也非常容易识别。

图 5-2 所示的海报设计 2，使用自由的手写字体来表现主题文字，并且为主题文字赋予五彩缤纷的材质肌理，使得主题文字的表现效果非常突出，在主题文字的周围搭配各种手绘的美食图形，与主题文字相呼应，使海报拥有出色的表现效果。

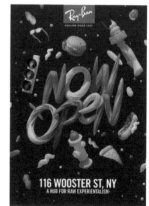

图 5-1　海报中的字体设计 1　　　　图 5-2　海报中的字体设计 2

2. 协调

往往我们在视觉传达设计过程中只注意字体的变化与塑造，而忽视了图形是和字体共同构成主题的形象要素。因为图形具有传达情感，给人以美的视觉感受的功能，所以如果我们所设计

的字体与图形没有合理的组合、搭配，人们看后就会不太舒服，视觉上难以产生美感，想表达的设计意图也难以传达出来。因此在字体设计过程中，对字体要素的构成规律、构成形态、字形与画面的协调性，都要认真研究和仔细推敲。当然，除了字体与画面的整体结构外，还有色调处理，整体调整等。总之，字体设计和图形的运用都是以突出主题为目的，都是为了完整地传达设计意图和美的信息。

图 5-3 所示的艺术活动海报设计中，设计师寄情于笔墨，尽情抒发意气、情感，通过苍劲有力的传统毛笔字体，使版面尽显大气与豪迈，沉着并且潇洒，表现出浓厚的传统艺术氛围，也正好与海报所要表现的活动主题相吻合。

图 5-4 所示的运动鞋产品宣传广告设计中，重点是主题文字的设计表现，对主题文字进行统一的向右上方进行倾斜处理，为了增强主题文字的层次感，对主题文字进行了多层次的设计处理，并

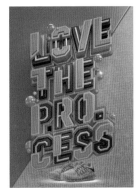

图 5-3　艺术活动海报中的字体设计　图 5-4　产品广告中的字体设计

且主题文字的色彩与运动鞋产品的色彩相呼应，整体给人一种动感、个性的视觉印象，画面整体协调、统一，具有出色的视觉表现效果。

3. 创新

设计需要构思方面的想象力，字体设计更加需要想象力。字体的设计创新基于设计师具备对字体结构的感悟和理解。因为，视觉传达设计的最终表现，要诉诸人们的感觉，但如何设计，又不能只凭感觉，还需要理解，要在理解的基础上不断地探索与实践。

字体构造有它一定的规律，字体设计应该在尊重字体结构的同时注重对字体形式美的艺术创造。当然，艺术设计也有它自身的特点，结果可能不是简单的"1+1=2"，但对字体设计艺术的探究都应该符合人们的阅读习惯和审美要求。

图 5-5 所示的咖啡产品宣传广告，设计非常简洁，在版面中间放置咖啡杯的图形，使用手写字体来表现主题文字内容，通过对主题文字的变形处理组成咖啡杯的杯身，即体现出咖啡杯的形象又能够有效突出主题的表现，独特的表现方式非常富有创意。

图 5-6 所示的楼盘宣传海报设计，打破以往的表现方式，运用具有较强质感纹理的石头图形作为主体图形，突出了艺术感。版面中的主题文字则使用了优雅的书法字体，进行竖向排列，并且主题文字的内容非常优雅，与主体图形相搭配

使版面表现出很强的传统文化艺术气息，创新的表现形式和手法给人留下深刻的印象。

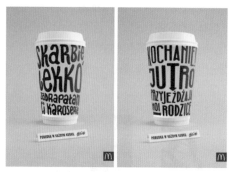

图 5-5　咖啡产品宣传广告中的字体设计

图 5-6　楼盘宣传海报中的字体设计

5.2　字体设计的原则

在为设计对象搭配字体时，应该注意两个侧重点，其一是字体内容上的要求，其二是造型上的要求。例如，其貌不扬的字体外观自然不会受到社会大众的关注，从而大大降低了文字的传达能力；此外，如果设计内容与主题不搭，即使有让人看得天花乱坠的惊艳外表，但也逃脱不了它只是一具空壳的事实，如此一来，绚丽的字体只是过眼云烟，并不会加深人们对画面的印象，甚至会因为过于浮夸的造型，霸占了文字的诉求空间。

▶ 5.2.1　统一性原则

在进行字体设计时，必须对字体的形态进行统一和规范，这是字体设计中最重要的设计原则之一，它所涉及的主要内容包括字体方向、字体斜度、笔画粗细、整体风格以及文字空间的统一。

1. 字体方向统一

字体的方向是指一排文字按照指定的单一方向进行整体倾斜，从而形成流动的韵律感，而在这类字体的设计中，不仅要把握所有字体整体朝向，同时还要确保局部笔画的倾斜度一致。只有做到整体方向与局部笔画的方向统一，才能够使画面呈现出均衡匀称的美感。与此同时，统一的朝向能够使画面富有强烈的动感，并带给浏览者一种新奇的视觉感受。

设计者通过字体方向的统一，使画面产生流动感，而朝向不同，带来的视觉感受也不相同。例如，当文字的整体朝向为水平方向时，画面整体就会表现出较强的

空间感与韵律感，并且给人们一种轻松、自在的视觉感受；而当文字以垂直方向进行排列时，就会表现出统一的下坠感，并使人们深切感受到画面所带来的张力；此外还有倾斜方向的统一。倾斜方向是指文字朝版面的任意一个方向进行统一性的延展，使画面呈现出具有个性化的视觉效果，并给人以鲜明的设计感。图 5-7 所示的设计作品中，文字内容都保持了方向的统一。

图 5-7　设计作品中文字的方向统一

2. 字体斜度统一

字体斜度就是指文字笔画的倾斜度。在设计相关内容的字体时，先要确保字体中它们的笔画在空间中具有统一的倾斜方向。无论是偏左还是偏右，所有文字的形态都必须处理成相同的斜度，通过斜度的统一来加强画面的整体感。如果在设计中，字体的倾斜没有得到统一化的处理，文字就会呈现东倒西歪的模样，如此一来就严重影响了版面的美观与整洁，难以产生视觉吸引力。在某些情况下，设计者还通过统一版面中一个词组的字体倾斜度，使该组倾斜字体在版面中显得格外独特，从而使其变得更加醒目。图 5-8 所示的设计作品中，文字的倾斜度保持统一。

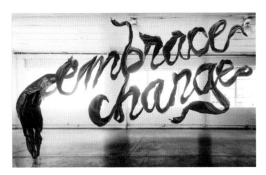

图 5-8　设计作品中文字的倾斜度统一

3. 字体笔画粗细统一

字体笔画的粗细是构成设计画面均衡的重要因素之一。在进行字体设计时，应

该保持同一文字内与不同文字间相同笔画的粗细以及形态的统一，从而使字体笔画的粗细符合一定的规格和比例。

保持文字笔画粗细的统一性，能够使字体呈现匀称美观的视觉效果，如果在一个文字的笔画中出现过多的变化，则会使字体呈现出参差不齐的视觉效果，这样不仅对受众的心理情绪造成不良影响，还会使字体设计丧失整体平衡感。图 5-9 所示的 Logo 设计中，虽然对字体进行了变形处理，但是文字笔画粗细始终保持统一。

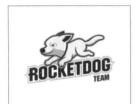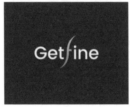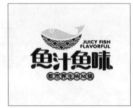

图 5-9　文字笔画粗细统一

通常情况下，笔画粗细的统一还能够帮助对版面内容进行要点分割，这是书籍中最常出现的内容划分手段之一。简单来说，在一个版面中，将标题设置为统一的加粗大号字体，而正文则选择相对细的小号字体，如此一来，版面的内容层次就一目了然了。通过这种方式，有利于读者对版面内容进行快速预览，并即时对其主题内容做出筛选。这类字体设计中，根据文字内容的不同来划分它们之间的粗细变化，使版面形成整齐的错落感，并以此产生和谐统一的视觉效果，如图 5-10 所示。

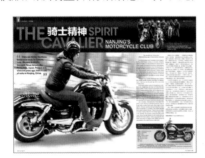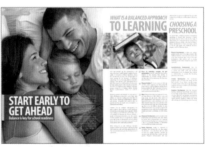

图 5-10　杂志版面中文字笔画粗细统一

4. 字体风格统一

字体风格是指文字外形样式，在现代字体设计中，某些风格能够激发人的潜在情绪。根据文字的外部特性与使用类型来说，有的风格使人感觉愉悦、幸福，而有的风格则让人感到阴暗、沮丧。在进行字体设计时，整体风格的统一化是很有必要的，只有做到字体整体风格的统一，才能够在视觉表达上实现字体设计的识别性与独创性；相反，如果对文字没有做到统一的修改处理，则会破坏文字的整体美感，从而影响字体的传递效果。图 5-11 所示为字体风格统一的设计。

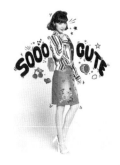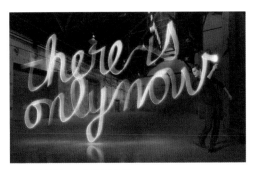

图 5-11　设计作品中字体风格统一

　　在报纸、杂志或书籍的版式设计中，字体的统一化风格也非常关键。相对于海报一类的字体设计来说，书籍类的版式内容要复杂得多，它包括标题、引语、正文、批注等，所以其风格设定也因内容上的不同而存在差异。在这类文字设计中，标题的字体风格通常是最张扬的，因为页面的内容精华都表现在标题文字中；而正文的风格相对于标题来说要规整许多，并且一般都会保持适中的字体大小，以便于阅读；而其他相对来说不太重要的要素则以比正文更小一号的字体出现。这类字体设计虽然在整体上并没有实现风格的完全统一，但局部细节中相对和谐的文字样式仍能使版式表现出饱满协调的视觉效果。图5-12所示为杂志版面设计中字体风格统一。

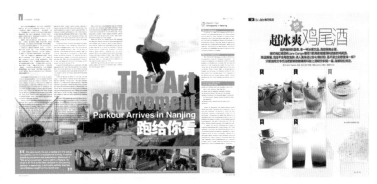

图 5-12　杂志版面中字体风格统一

5. 字体空间统一

　　在进行字体设计时，为了确保文字整体达到完善、统一的美感，还需要把握好字体的空间均衡度。空间是指文字间距在视觉上的大小统一。例如，在同一款字体设计中，笔画少的文字所遗留的空间较大，而笔画多的文字则恰好相反，为了解决空间上的面积差异，就需要注意缩小笔画少的文字面积，使空间中不同笔画的文字呈现出紧凑、有序的视觉效果，并同时保持整体形态美感。

　　图 5-13 所示为巧克力海报设计，整个海报以其产品的包装色作为主色调，字体为统一的白色，并且被设计成牛奶倾倒而成的效果，通过字体的传达，使人们感受到浓郁的奶香。整个画面通过主题明确的文字表达统一的字体风格，将巧克力的纯正与甜美表露无遗。

图 5-14 所示的系列宣传海报设计，将主题文字进行右对齐处理，与右侧一半的人物头像相结合，形成一个象形的完整人物头像效果，非常具有创意。版面中主题文字的字体风格以及字体大小相同，使得主题文字能够表现为一个整体，更加有利于人们的阅读。整个海报的设计形象突出，风格统一，给人留下深刻的印象。

准确的文字信息与极具象征意义的白色字体，共同树立起高贵而典雅的品牌形象

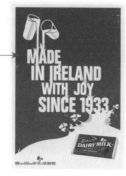

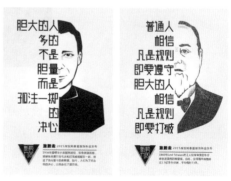

图 5-13　巧克力海报设计　　　　　图 5-14　宣传海报中的字体设计

▶ 5.2.2　创意性原则

字体设计的创意是文字诉求是否成功的重要因素，字体通常是凭借自身的整体风格与局部细节来诉求主题的，所以设计师在构思字体的创意时，也应该遵循以下的 4 个设计原则，从而保证字体设计的规范与美观。

1. 文字的位置处理

传统的文字设计是以相关联的排列方式进行整体位置的调整，这样的版面表现出安定、整齐、规律性的美感。此外，设计师还可以通过整体位置的变化来表现非传统排列的版式，文字将在版面的四周或其他比较醒目的地方进行放置，随着字体在界面中的扩散，促使人们的视线随之移动，这样的设计处理将有利于整个版面内容的推广与传播。图 5-15 所示为对版面中的字体位置进行处理。

主题文字放置在中间的位置，突出而醒目，并且通过对文字笔画和材质的处理，使主题文字的表现效果更加形象、生动

为了使主题文字与图片的表现形式统一，将文字沿人物嘴唇的轮廓进行排列，优美的曲线排列效果与人物嘴唇图形相结合，具有优美的表现效果，给人留下深刻印象

图 5-15　版面中的文字位置设计

在字体设计中，通过对文字整体的安排，能够使版面显得格外饱满，从而使有限的空间承载更多有利于主题表达的文字内容。在书籍字体设计中，文字与图形通常以组合的方式出现，较常规的做法是将文字与图片以互动的方式进行排列，比如绕图式的文字排列，这样处理可以最大限度地利用空间关系，产生具有趣味性的版面效果。图 5-16 为对杂志版面的文字排版处理。

图 5-16 杂志版面中的文字排版处理

2. 字体结构大小的处理

无论是汉字还是拉丁文字，所有字体的形成、变化都体现在其笔画与结构上。与此同时，字体风格的形成也取决于该字形内部外部的结构大小。作为文字形体美的骨架，在处理结构时应该先参考文字本身的构成形态，然后再对该字体结构做适当的调整，通过对字体结构大小的正确处理，使字体的整体布局发生变化，最终产生与之前不同的字体效果。图 5-17 为对字体结构大小进行设计处理。

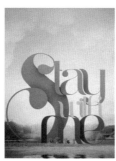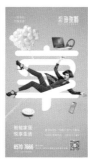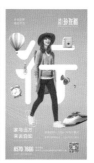

图 5-17 字体结构大小设计处理

3. 字体的对称布局

字体设计的对称布局，是通过字体的风格、大小、方向等方面来表现的，对称图形有着与生俱来的均衡美，美感也是字体设计赖以生存的首要法则。美不仅表现在字体的外形上，也同样存在于文字的整体布局与结构线条上，设计师通过文字与文字之间的对称调和，强调整体的节奏感与韵律感，使字体更加富有感染力与表现力。

图 5-18 所示的海报设计，使用明度和纯度较低的浊色调作为版面的背景色，在版

面的中心位置放置主体图形与主题文字，设计师通过将主题元素进行空间对称布局的方式组合在一起，使版面主题表现出很强的对比效果，给人强烈的视觉感染力。

　　图 5-19 所示的广告设计，在版面左右两侧放置两个完全对称的人物嘴唇图片，中间位置放置广告主题和说明文字内容。版面中图片与文字的排列清晰简洁，主题文字与说明文字之间的大小对比，图片与文字之间的相互作用，都能够非常直观地突出广告主题。

将主题文字左右放置，形成水平的对称关系，分别使用了红色与蓝色作为文字的颜色，又能够形成色彩上的冷暖对比，展现出版面活力

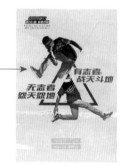

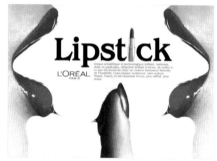

图 5-18　字体的对称布局　　　　　　　　　　图 5-19　广告中的对称布局

▶ 5.2.3　易读性原则

　　字体的易读性，指的是版面中的字体被人们识别的能力，这些能力通过字体的大小、字距来体现，如果字体大小和字距不够规范，人们就很难辨识版面中的文字。

　　作为以视觉传达为主要传播途径的文字设计，如果要保证信息内容传递准确，就必须考虑字体设计的整体诉求效果，设计师通过对文字大小与文字间距等设计要点的合理控制，以此来确保文字的易识别和易读性，并给人整洁、清晰的视觉印象。在设计字体时，千万别为了设计而画蛇添足，增加一些没有实效的装饰元素，却忽略了一些最基本的设计要点，否则，复杂凌乱的字体会使画面丧失易读性，甚至破坏文字应该有的表达能力。

1. 文字大小

　　在版面设计中，过小的文字会使版面显得密密麻麻，没有章法，使阅读变得格外吃力，甚至降低读者的兴趣。此外，过大的文字也同样会产生许多不良影响，因为此时文字所占的面积比例非常大，当空白的空间变少时，就会由视觉传达带给人压抑感。与此同时，文字过大会限制版面文字内容的表达量，从而影响文字内容的连贯性。所以，在字体设计中根据不同的条件设置适合的文字大小显得尤为重要，如图 5-20 所示。

2. 文字间距

　　字间距就是文字与文字之间的间隔距离。控制文字的字间距，使其表现为紧

凑、正常以及宽松三种视觉效果。字间距是决定版面效果的关键因素，在版式设计中常会涉及字间距调整的问题。例如，实事新闻的文字间距往往比较紧凑，因为这类新闻的特点是以最短的时间播报最有效的新闻资讯，这么做有利于节省空间，提高阅读效率，如图 5-21 所示。

图 5-20　设置合适的文字大小　　　　图 5-21　设置合适的文字间距

☆ 提示

在海报、平面广告、标志等要素的字体设计中，文字内容比较简洁并且集中，而因为字体能代表其设计对象的潜在形象，所以在设置字间距时也要首先参考其主要内容。例如，不规则并且宽松的字间距可以用来表现较为活泼热闹的版面效果；而规整紧密的字间距则表现得较为严肃一些。

　　图 5-22 所示的广告设计，为典型的图文结合式构图，画面中的文字作为主体摆放在版面的中间位置，合理的字体大小与字间距使文字整体的视觉效果显得分外明朗，清晰的字体有效地提高了广告的易读性。

　　图 5-23 所示的杂志版面设计，将主题中重要的单词通过垂直错位排列，与右侧的人物相对应，形成视觉上的对称和呼应，创意性的突出主题信息的表达，给人留下深刻的印象。

笔画规整的白色字体，较大的字体大小与恰到好处的字间距设置，使得主题文字成为整个版面的视觉焦点

图 5-22　广告设计　　　　　　　　图 5-23　杂志版面设计

▶ 5.2.4 美观性原则

字体设计不仅要清晰醒目，有较强的易读性，同时还应该在视觉上给人们带来美感。在运用字体设计的对称法则时，既要注意维持文字间的均衡感，又要注意笔画的结构统一；此外还能通过适当的错位法构成整体的韵律，使文字显得更加独特与个性。

1. 文字对齐

对齐式的排列结构就是使文字的左右上下完全对齐。对齐法能够有效地保持画面的稳定性与均衡感，使人们在阅读时得到舒适的视觉感受。对齐法是一种非常规整、严谨的排列方式，从古至今，对齐式排版都是书写文字的标准版式，它不仅符合人的阅读习惯，还通过整齐的排版格式，带给人们统一、和谐的美感，从而增强了文字的传递性。图 5-24 所示为文字的对齐处理。

2. 文字错位

错位与对齐是截然不同的两种观念，

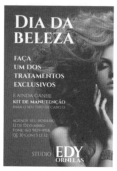
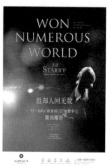
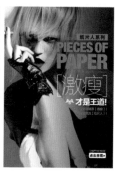

图 5-24　文字的对齐处理

错位是指文字与文字之间出现空间上的横位或竖位的交错排版，形成新的节奏层次感，这是一种打破常规构图的特殊形式。错综的排列版式能够给人带来耳目一新的感觉，同时，文字与图形在空间上的相互交错也是一种错位的表现。无论是哪一种错位方式，它都能使画面展现出一种随性美，并为人们留下美好的印象。图 5-25 所示为文字的错位处理。

错位排列的文字使得版面显得格外充实，并且多种鲜艳的色彩搭配，使版面显得非常活跃、热闹

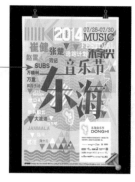
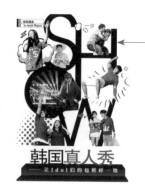

将主题英文单词的各字母在版面中进行错位重叠排列，将各种人物形象与字母进行结合，并且添加一些手绘的卡通图形，突出表现出主题

图 5-25　文字的错位处理

3. 字体色彩

色彩是字体设计中最为关键的要素之一，通过色彩的运用，能够使文字与背景在空间上进行和谐搭配。简单来说，如果文字色彩与背景色彩过于接近，文字的清晰度就会受到严重影响，甚至与背景颜色混为一体，如此一来，文字在版面中就失去了意义。为了区分文字与背景，设计者通常会选择对比性较强的两种色彩进行搭配，增强文字的可读性，从而使版面中的信息内容得到完整的传达。

另一方面，在文字内容偏少的设计中，色彩的搭配也尤为重要。字体的色彩往往取决于背景图片的题材，如果该背景图片的色彩非常丰富，那么字体色彩就需要单一、纯朴；如果背景图片的色彩比较暗淡时，除了可以使用绚丽色彩的文字外，还可以选择与黑色对比强烈的白色。字体的色彩搭配并不局限于以上两种，总结起来，配色的原则在于通过色彩的对比效果，突出文字的存在感。如图 5-26 所示为字体色彩的设计处理。

黑色的字体在接近白色的浅灰色背景上显得格外突出 →

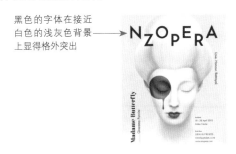

标题文字使用有彩色与无彩色的对比进行突出表现，并且文字之间相互叠加，大小不一，有效地增强了主题文字的层次感和表现效果

图 5-26　字体色彩的设计处理

图 5-27 所示的一系列招聘广告设计，通过对广告文案的剖析，采用随性和自由的方式对广告中的字体进行设计，错位摆放的文字，大小不一的字体，与背景呈现对比的文字颜色，这些都使得主题文字的表现非常突出，特别是错位排列的手写字体，使得版面充满幽默感和趣味性。

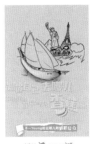

图 5-27　招聘广告中的字体设计

▶ 5.2.5 独特性原则

字体设计应该是非常个性且不失格调的。随着时代、社会、设计对象对字体设计要求的不断提高，字体风格的独特性已经是字体设计中不可缺少的关键因素。

1. 置换方法

字体设计讲究独创性，为了通过视觉更好地传达主题，以置换材质的设计方式来强化文字的外在形象，从而引起人们的感知兴趣，并给人眼前一亮的视觉感受。可以作为字体置换的素材不胜枚举，比如树叶的肌理、动物皮毛的纹理、形形色色的花瓣图案等，只要符合表达的主题，设计师可以使用所能想象到的任何元素进行置换。

图 5-28 所示的一系列薯片宣传广告设计，通过材质置换的方式，将立体的主题文字变换为相应口味的原材料的表现效果，令字体材质与主题文字中的产品口味相呼应，使得整个画面充满了趣味与创意，并且主题的表现非常突出。

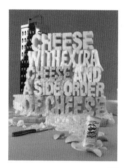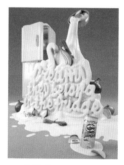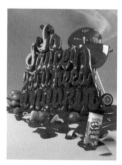

图 5-28 薯片宣传广告中的字体设计

2. 局部强调方法

局部强调是指根据设计对象的主题要求，结合适当的艺术手法，突出文字局部的独特个性，给浏览者一种前所未有的新奇感，从而促使人们理解设计师的表达意图。注目是一种相对概念，许多设计师巧妙地运用对比这一手法来突出字体的局部特征，对比的手法可以是色彩对比、大小对比或结构对比，通过字体之间的互动关系，达到引人注目的版面效果。

细节往往是决定设计成功与失败的关键因素，字体设计亦是如此。局部刻画是加强字体视觉表达能力的重要手段，随着科技与时代的发展，许多字体设计在整体效果上都显得千篇一律，在竞争如此激烈的环境中，通过有意识地强调其局部处理，从而增强字体的识别性，可以让自己的设计脱颖而出。在设计中，强调部分文字的局部结构，使其产生与主题相对应的视觉效果，这样做一方面能够增强文字的表述能力，另一方面也提高了画面的观赏性，能够使社会大众对该题材产生浓厚的兴趣。图 5-29 所示为使用局部强调方法设计的字体效果。

使用倾斜字体来表现海报主题，将部分字体笔画与赛车旗帜相结合，体现出赛车的特点，并且在主题文字中加入红色的车队标志图形，表现出车队的品牌形象

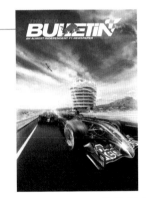

通过将中间一行文字设置为黄色，并与上下文产生差异，从而使最初简单的文字具有独特的魅力，也更加能够突出主题中的核心内容

图 5-29 使用局部强调方法的字体设计

在版式的字体设计中，通过对版面局部文字的强调处理，使版面产生强烈的视觉冲击感，这样能够有效地提高读者的感知兴趣。在这类字体设计的过程中，强调局部的手段有许多种，例如，通过对局部文字的朝向进行逆向化，可以使该文字在版面中产生鹤立鸡群的效果，并能够有效地吸引人们的视线；另外还可以通过字体外形的差异强调版式局部，使该局部在充实的版面中脱颖而出，给浏览者以惊艳的视觉感受。图 5-30 所示为杂志版式设计中的局部文字强调应用。

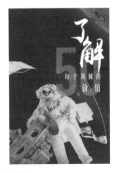

图 5-30 杂志版式中的局部强调方法应用

在字体设计中，改变局部要素的色彩，使其与整体形成鲜明对比，从而使画面具有独特的视觉效果。通常情况下，色彩的不同色相能够产生视觉差异，同时便于人们对该组色彩进行有效区分，所以设计者会选择互为补色或其他类别的对比色彩来进行组合，以此加深人们的记忆。相对于互补色来讲，不同色调间的对比效果显得格外温和，比如说为字体搭配冷暖色调，由于这种对比能够产生的视觉刺激比较适度，所以人们不容易感到视觉疲劳，这种形式也更容易被接受。

图 5-31 所示的剃须刀产品宣传广告设计中，文字整体采用与背景形成鲜明对比的白色文字，并且进行倾斜处理，表现出动感。另外，通过将"剃"文字的色彩与字体结构进行艺术处理，使其与其他文字形成鲜明的对比，突出表现了产品的功

能，也使得主题文字成为版面中的亮点。

3. 透视方法

在平面设计中，千篇一律的二维空间会令人感到乏味，所以设计师常利用透视理论，赋予版面中的字体以空间感，打破传统的平面构

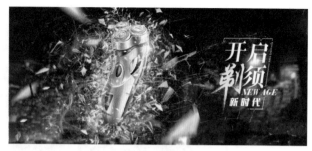

图 5-31　剃须刀产品宣传广告设计

图方式，并产生个性独特的视觉效果。在实际设计过程中，我们可以通过对字体在空间的透视排列来实现立体效果，比如根据近大远小的原则，将文字以从大到小以及从上往下的顺序依次排列，使文字整体产生一种视觉的延伸感。通过这种手法可以有效地增强文字的立体感，并使版面的视觉效果更加生动。图 5-32 所示为文字透视方法的应用。

除了透视原理，设计师还可以通过文字整体的其他排列方式，带来不一样的视觉立体感。例如，设计师可以通过对字体进行不同方向的倾斜与排列，使文字整体在空间中形成曲折迂回的效果，由于曲折迂回在空间中会有错落感，因而使文字在画面中呈现奇妙的立体效果。通过这种错落的文字排列方式，使文字与版面在空间上形成互动，以此产生奇特的视觉氛围。图 5-33 所示为使用透视方法表现的文字效果。

对版面中的主题文字进行透视处理，并使用人物素材与透视的主题文字相互穿插结合，使版面表现出很强的立体空间感

将文字朝向不同的方式进行倾斜排版，通过文字延伸空间的错落，使文字整体产生立体视觉效果，从而使版面最终表现出独特的立体空间感

图 5-32　字体的透视处理　　图 5-33　字体的透视处理

5.3　字体设计的创意方法

对于字体而言，其设计不仅要个性抢眼，也要易于辨识，所以，简单大方的字体设计一直都是人们所钟爱的。本节将向读者介绍字体设计的创意方法，使读者能够通过对字体笔画、造型等进行个性变化处理，使其达到产生强烈视觉冲击的效果。

▶ 5.3.1　字体笔画设计

笔画设计主要是在笔画上进行的艺术加工，字体的笔画设计使原本平凡的文字有了自己的性格，给人们带来一种美的艺术享受，使原本枯燥乏味的单一元素成为视觉传播的重要媒介，成功地吸引人们的目光。

1. 断笔与连笔

笔画中的断笔就是指后面一笔的内容没有紧接着前面的内容，而是在作品的时间或空间意义上呈现一定的跨度，使前后两笔呈现一种断开样式，图 5-34 所示为使用断笔方式设计的字体；而连笔则是指后一笔的笔画紧挨着前面的，在书写效果上呈现出相连的状态，笔画之间流畅、自然地连接在一起，图 5-35 所示为使用连笔方式设计的字体。在字体设计的过程中，运用笔画之间的断、连形式，也就使原本的字体有了新的造型样式，产生一种新的形象风格。

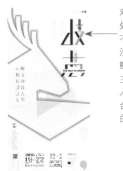

对主题文字进行断笔处理，将各笔画设置不同的鲜艳色调，与浅灰色的背景色形成鲜明的对比，并且在主题文字的断笔处加入较小的文字进行混合排版，表现出很强的视觉效果

图 5-34　对字体进行断笔设计处理

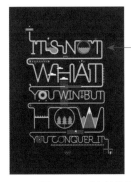

将各字母笔画有机的连接在一起，使所有的英文内容连接成为一个整体，视觉效果非常流畅，并且将部分字母笔画替换为相应的图形，以及装饰图形的加入，都使得字体的表现效果更加活泼

图 5-35　对字体进行连笔设计处理

2. 笔画形状

字体笔画形状的改变是根据字体自身的基本笔画构成，按照字体的实际内容与含义将其变形，使呈现出的造型夸张、突出、醒目。随着社会各项综合因素的发展，现在人们对各种视觉传播元素的要求也日益提升，个性化的发展更适应字体设计的要求，这就需要笔画形状在字体结构的构成法则上要有独特的创意，在传统字体的结构基础上进行笔画形状的再设计，创意性地打破字体原有的笔画形状规范，展现视觉形象的新型审美观念。图 5-36 所示为字体笔画形状的设计。

3. 笔画装饰

字体在现代设计领域中的应用，让文字摆脱了单一的记录、表达这些简单的基本功能，字体笔画的装饰设计让文字的表现力显得越

图 5-36　对字体笔画形状的设计处理

来越强大,通过对笔画的装饰作用,使字体呈现出斑斓夺目的优美形象。对文字笔画进行装饰设计,其目的不仅在于简洁清楚地直接传达主题内容,更在于要使其表现出一种艺术创作的造诣,给人们留下深刻的印象,同时带来美好的视觉享受。图5-37所示为字体笔画装饰设计。

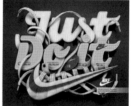

图 5-37 字体笔画装饰设计

4.笔画共用

笔画共用设计就是指两个或两个以上不同的字体将共同的笔画重合相接在一起,形成一个新造型的复合字。并且,无论从哪个角度观看,不同的字体之间依然保持着各自独立的意义,但在视觉上又会产生一种统一有形的整体感,使字体与字体之间有了新的联系意义。图5-38所示为字体笔画共用的设计。

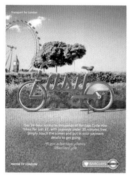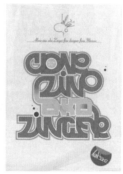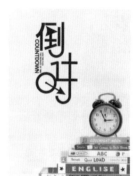

图 5-38 字体笔画共用设计

▶ 5.3.2 字体变异设计

在经过长期的演变之后,字体已经形成了一种规范化的外观形态,或方形、或圆形、或者是三角形。不过,伴随着人类文化程度的不断提高,规范的字体造型已经显得比较呆板,因而,对字体进行突破常规的变异设计就成为必不可少的创作需要。

1.字体具象化设计

字体的具象化设计,顾名思义,是指根据文字或词语组合本身的内涵意义,将字体的笔画和结构的全部或局部,通过具体、实在的形象或某个具有典型特征的图形进行代替,给人们带来客观存在的提示,从而更好地表现文字的主题意义。对字体的具象化设计处理可以增强文字的直观展示性和趣味传达性,使字体的字义和形

象有效地融合为一体，既传达
了文字的含义，又使字体有了
生动直观的形象。图 5-39 所
示为字体的具象化设计。

2. 字体图形化设计

字体的图形化设计是
指把握整体的文字内容及含
义，发挥想象，通过各种有

图 5-39　字体具象化设计

趣生动的图形来塑造字体的外观形象。字体的图形化设计使文字的各部分形态突破
原有结构的构成规律，运用各种各样的图形进行替代，在原有的造型编排上开创新
的展示效果。图形的创意加强了字体所呈现出的视觉效果，使其不再枯燥乏味，而
是具有一种良好的视觉魅力。

图 5-40 所示的字体设计中，使用各种不同颜色的符号图形来替换字体中的笔
画，组合构成了具有新形象的字体造型，展现了其不可复制的独特个性。

图 5-41 所示的某保险企业宣传海报设计中，设计师将海报的主题文字进行图形
化的艺术处理，使其与大自然和谐地融为一体，呈现出充满个性的视觉效果，很好
地宣传了品牌文化。

使用不同颜色的几何
形状图形来替换主题
文字的笔画，使主题
文字的表现更加突
出，并具有很强的个
性感

将字体处理为蜿蜒曲
折的河流，与自然背
景中的河流恰当地融
合在一起，使字体成
为自然场景中的一部
分，使字体被赋予自
然的情感魅力，给人
一种大气、浑然天成
的感受

图 5-40　字体图形化设计　　　　　　　图 5-41　字体图形化设计

☆ 提示

在现代视觉系统中，为了加强字体的艺术审美性，无论何种类别的文字形体，例如，汉字或者
拉丁文字，在遵循字体外形规范的基础上，都可以有选择地对字体进行有效的变化设计。因而，
对字体的图形化设计，既要使其显得个性独特，也要积极有效地展示其所具有的审美意义。

▶ 5.3.3　字体创意设计

创意是一种既定存在因素的组合，是引导既存因素并使其发展创造为一种新的

事实形态的概念总称。字体的创意设计更需要发挥充分的想象力，打破传统字体规范的束缚，通过各种不同形式的表现手法，使字体呈现出别具特色的效果。

1. 字体拆分

字体的设计创造需要发挥积极的联想力，通过丰富的想象来构建创意作品。字体的拆分设计是在固有的基础造型上，对字体的笔画进行分解排列，使其展现出一种另类、独特的影像魅力。字体拆分设计的实际方法就是改变字体的组成元素，设计一种新的形态，加以组合排列，呈现出的效果既不会失去字体原有的识别性，又有创意趣味。图 5-42 所示为字体拆分设计。

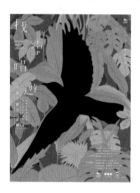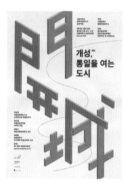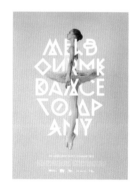

图 5-42　字体拆分设计

2. 字体叠加

字体的叠加设计是指字体与字体之间或字体与图形之间调用并叠合在一个基本平面里的过程或方法。字体的形象叠加，通过各种不同的形式，以个性化的形象衬底字体的全部或某一笔画，构成一种互相依存的形象关系，在识别中带来强烈有效的视觉冲击，使作品充满个性与创意，表现字体设计的艺术魅力。图 5-43 所示为字体叠加设计。

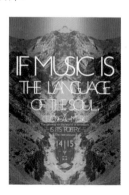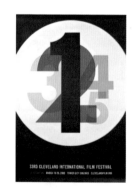

图 5-43　字体叠加设计

3. 字体借形

自字体出现以来，一直都是以各种形象性的符号来展现不同的文字意义。而这里所说的字体的借形设计是指把各种不同的物形的某一部分运用到字体的基本形态中，使用图案或图形的样式展现笔画结构。借形需要发挥足够的联想与想象力，将字体的外形特征通过各种类型的图形来呈现，使其具有不同的视觉动向效果，展现一种全新的字体风格。合理地运用字体的借形手法，在视觉传达的过程中有利于突出强调文字信息，将简单的字体趣味化，使之显得更加形象、生动。图 5-44 所示为字体借形设计。

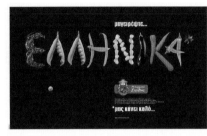

图 5-44　字体借形设计

在人们长期以来的记忆与识别中，字体已经有基本的固定形态。因此，在字体结构中充分运用借形这一设计手法来改变字体原有的笔画风格，就能从字体构成的本质特征上突破其规范的形态，展现个性化的创意思维，形成充满趣味性的表现风格，产生良好的视觉传达效果，带来愉悦轻松的感受。

▶ 5.3.4　字体造型设计

字体在视觉系统中的应用其实就是一种进行传播的造型元素，而在实际运用中，不同的字体造型具有各自不同的独立品格、展示艺术，给人们不同的视觉感受和直观的视觉诉求力。字体的造型设计能够使文字演变出多种美术化的变体，派生出多种新颖有趣的形态，有利于信息内容的有效传达。

1. 错位交叠

字体设计中的错位交叠通常是指将一个字体的某一部分与另一个字体的其中一部分叠加组合，塑造出一种交错的视觉形象，也就是几个字体通过错位或交叠，组成一个新的实体。字体结构中的错位交叠，或以简单的重合改变字体的局部笔画，或以较复杂的多字体交错叠加，带来一种朦胧的混合效果。无论是哪一种方式的错位交叠都会使字体产生新的形象风格，带来不同的视觉冲击。图 5-45 所示为字体的错位交叠设计。

2. 实心设计

字体的实心设计是指字体的结构表现只需要文字的外部轮廓，中间笔画全部省略，可以以留白的形式表现，也可以将其全部涂黑。在字体设计中，利用实心设

计的方法来表现文字，可以呈现出一种活泼、可爱的氛围，表现了设计的乐趣和独特的形式美感，用最简单的方法表现出不平凡的艺术造诣，给人以新奇的享受。图5-46 所示为字体的实心设计。

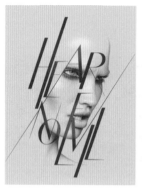
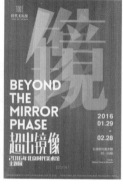
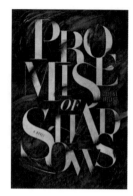

图 5-45　字体的错位交叠设计

3. 空心设计

空心字体的设计与实心字体间的区别就在于，空心字体其所有笔画都要交代清楚，中间不涂色，使用纯粹的笔画线条来展示字体的形象。在设计过程中，一定要抓住字体特殊的外形结构，并不是所有的字体都适合此种设计方法，因此就需要合理地进行编排设计，才能呈现出独特而有趣的艺术效果。图5-47 所示为字体的空心设计。

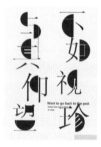
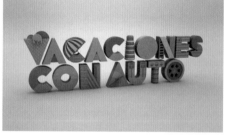

图 5-46　字体的实心设计

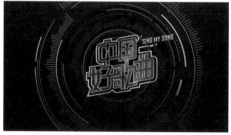

图 5-47　字体的空心设计

4. 虚实结合

字体虚实结合的设计效果是字体与字体间或者笔画与笔画间一种意境独特的结构形式，虚境隐藏于实境之中，虚实互相衬托协调，表现出字体的丰富变化。字体的虚实结合关系是一种相对出现的状态，它们互补、融合、对比，不仅能加深人们的印象，也能够使想象

空间更为饱满，充满灵气，将字体诗情画意的意境之美发挥得淋漓尽致。图 5-48 所示为字体的虚实结合设计。

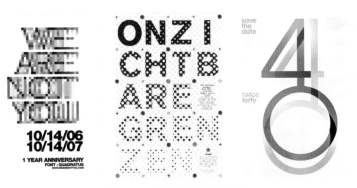

图 5-48　字体的虚实结合设计

5.3.5　立体化字体设计

字与字组合设计时，字体的立体表现就显得颇为重要了。立体化的字体设计是在二维文字的形态上运用阴影、透视、浮雕等表现手法，创造出视觉上的立体幻象，使字体呈现出更具有视觉冲击力的效果。

1.阴影设计

字体的阴影设计是指使字体产生一种类似经过光线照射后所出现的具有阴影效果的字体设计。利用空间的阴影原理，表现出字体的立体效果，使其在画面中突出而醒目。阴影与字体的相互作用，使字体设计在空间形式的表现上更具有说服力，展现一种独立、坚硬的形态特征。这种设计手法可以使字体在画面的表现上更为具体形象，强调出字体的文字内容。图 5-49 所示为字体的阴影设计。

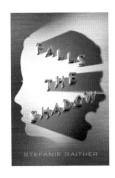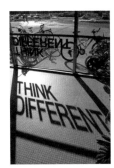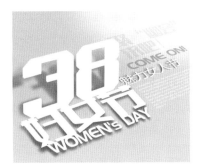

图 5-49　字体的阴影设计

2.倒影设计

倒影就是倒立的影子，也可以说是正立的虚像。字体的倒影设计同样是利用镜

像反射的方法，将倒影在画面中置于与字体底部相对的位置，让人们产生将字体置于水面或镜面的幻觉，使其立体感显得更为形象生动。各种字体倒影设计的形成和变化只是将正像与影子间稍做改变，就会产生截然不同于二维空间的视觉效果，具有自己独特风格的艺术韵味。图 5-50 所示为字体的倒影设计。

3. 矛盾空间设计

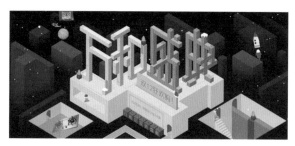

图 5-50　字体的倒影设计

矛盾空间在三维的空间环境里其实是一种纯理论的存在，它的形成通常是因为设计者利用了视点的转换与交替，在二维平面表现出三维的空间效果，但这种效果在三维立体中的形态又是一种模棱两可的存在，从而造成一种视觉上的空间混乱，也就是产生了所谓意义上的矛盾空间。字体的矛盾空间设计就利用这原理，将字体的结构笔画进行二维与三维的结合转换，造成视觉冲击，吸引人的目光。图 5-51 所示为字体的矛盾空间设计。

图 5-51　字体的矛盾空间设计

5.4　设计 3D 立体文字

圣诞节让人联想到银白色的世界、圣诞老人、欢乐的世界，每年的圣诞节，各大商家都会推出相关的促销活动，无疑圣诞主题海报是圣诞活动促销最好的表现形式。本实例设计制作一个圣诞主题海报，该海报的设计重点在于 3D 立体文字的制作，在本实例中将使用 Photoshop 中的 3D 功能来制作 3D 立体文字，通过 3D 立体文字给人带来强有力的视觉冲击。

微视频

☆实战　设计 3D 立体文字☆

素材

源文件：第 5 章 \5-4.psd　　　　视频：第 5 章 \5-4.mp4

Step01 打开 Photoshop，执行"文件→新建"命令，弹出"新建"对话框，设置

如图 5-52 所示，单击"确定"按钮，新建空白文档。执行"视图→标尺"命令，显示文档标尺，在画布中拖出 4 条参考线为出血线，如图 5-53 所示。

图 5-52　设置"新建"对话框　　　　　　图 5-53　拖出参考线定位出血区域

Step02 打开并拖入素材图像"第 5 章 \ 素材 \5401.tif"，效果如图 5-54 所示。打开并拖入素材图像"第 5 章 \ 素材 \5402.tif"，调整到合适的位置，如图 5-55 所示。

图 5-54　拖入素材图像 5401　　　　　　图 5-55　拖入素材图像 5402

Step03 为"图层 2"添加图层蒙版，使用"画笔工具"，在蒙版中进行涂抹，并设置该图层的"图层模式"为"深色"，效果如图 5-56 所示。打开并拖入素材图像"第 5 章 \ 素材 \5403.tif"，调整到合适的位置，如图 5-57 所示。

Step04 为"图层 3"添加"斜面与浮雕"图层样式，在弹出的"图层样式"对话框中对相关选项进行设置，如图 5-58 所示。继续添加"投影"图层样式，对相关选项进行设置，如图 5-59 所示。

Step05 单击"确定"按钮，完成"图层样式"对话框的设置，效果如图 5-60 所示。打开并拖入素材图像"第 5 章 \ 素材 \5404.tif"，调整到合适的位置，如图 5-61 所示。

图 5-56　添加蒙版并进行处理　　　　　　　图 5-57　拖入素材图像 5403

图 5-58　设置"斜面与浮雕"图层样式　　　图 5-59　设置"投影"图层样式

图 5-60　应用图层样式的效果　　　　　　　图 5-61　拖入素材图像 5404

Step 06 执行"文件→新建"命令，弹出"新建"对话框，设置如图 5-62 所示，单击"确定"按钮，新建空白文档。使用"横排文字工具"，在"字符"面板中进行设置，在画布中单击并输入文字，如图 5-63 所示。

Step 07 执行"3D> 从所选图层新建 3D 模型"命令，创建 3D 文字，并进入 3D 编辑模式，如图 5-64 所示。打开"属性"面板，取消"捕捉阴影"和"投影"选项的选中状态，设置"凸出深度"选项为最大值，如图 5-65 所示。

图 5-62　设置"新建"对话框　　　　　　图 5-63　输入文字

图 5-64　创建 3D 文字　　　　　　图 5-65　设置 3D 文字属性

Step 08 单击"选项"栏上"旋转 3D 对象"按钮，在 3D 界面中拖动鼠标，对 3D 对象进行旋转操作，如图 5-66 所示。在 3D 面板中单击"滤镜：光源"图标，切换到光源选项界面，为 3D 对象添加相应的光照效果，如图 5-67 所示。

图 5-66　旋转 3D 文字　　　　　　图 5-67　设置 3D 文字光源

Step 09 打开"图层"面板，复制 3D 对象图层，如图 5-68 所示。将复制得到的"圣诞快乐 拷贝"图层复制到设计的海报文档中，并调整到合适的位置，如图 5-69 所示。

图 5-68　复制 3D 对象图层

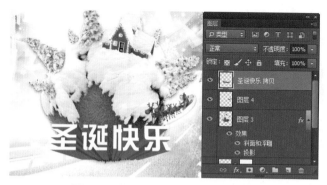

图 5-69　将 3D 文字复制到设计文档中

Step10 为"圣诞快乐 拷贝"图层添加图层蒙版，使用"画笔工具"，设置相应的画笔不透明度，在蒙版中涂抹，将不需要的部分隐藏，如图 5-70 所示。选择"圣诞快乐 拷贝"图层，使用"魔棒工具"创建相应选区，如图 5-71 所示。

图 5-70　添加图层蒙版并进行处理

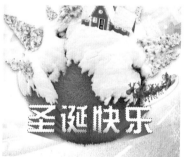

图 5-71　创建选区

Step11 新建图层，设置"前景色"为 CMYK(73,35,14,0)，为选区填充前景颜色，按快捷键 Ctrl+D，取消选区，如图 5-72 所示。为"图层 5"添加"渐变叠加"图层样式，弹出"图层样式"对话框，对相关选项进行设置，如图 5-73 所示。

图 5-72　文字效果

图 5-73　设置"渐变叠加"图层样式

CMYK(97,60,12,7)

CMYK(22,12,7,0)　CMYK(92,48,2,1)

Step 12 继续添加"描边"图层样式，对相关选项进行设置，如图 5-74 所示。继续添加"投影"图层样式，对相关选项进行设置，如图 5-75 所示。

CMYK(84,15,13,3)

图 5-74　设置"描边"图层样式

CMYK(80,54,29,64)

图 5-75　设置"投影"图层样式

Step 13 单击"确定"按钮，完成"图层样式"对话框的设置，效果如图 5-76 所示。新建"图层 6"，使用"画笔工具"，打开"画笔"面板，选择合适的画笔笔触，并对相关选项进行设置，如图 5-77 所示。

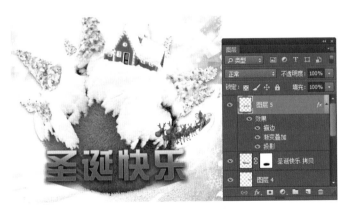

图 5-76　应用图层样式的效果

图 5-77　设置"画笔"面板

Step 14 在"画笔"面板左侧选择"形状动态"选项，对"形状动态"的相关选项进行设置，如图 5-78 所示。在"画笔"面板左侧选择"散布"选项，对"散布"的相关选项进行设置，如图 5-79 所示。

Step 15 完成"画笔"面板的设置，设置"前景色"为白色，在文字合适的位置进行涂抹绘制，效果如图 5-80 所示。新建"图层 7"，并且将"图层 7"移至"图层 6"下方，设置"前景色"为 CMYK(27,18,18,1)，使用"画笔工具"在合适的位置进行涂抹绘制，效果如图 5-81 所示。

图 5-78　设置"形状动态"选项

图 5-79　设置"散布"选项

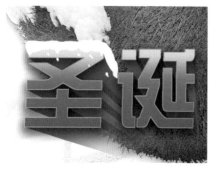

图 5-80　绘制图形

图 5-81　绘制图形

Step16 使用相同的制作方法，新建图层，并完成其他文字上积雪图形的绘制，效果如图 5-82 所示。新建图层组，将其重命名为"积雪"，将文字积雪的相关图层移至该图层组中，如图 5-83 所示。

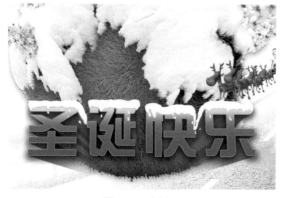

图 5-82　绘制图形

图 5-83　新建图层组

Step 17 新建图层，使用"椭圆选框工具"，在画布中绘制正圆形选区，并填充颜色 CMYK(33,18,9,0)，如图 5-84 所示。执行"选择→修改→羽化"命令，在弹出的对话框中设置"羽化半径"为 25 像素，如图 5-85 所示。

图 5-84　绘制选区并填充颜色　　　　　图 5-85　设置"羽化选区"对话框

Step 18 单击"确定"按钮，羽化选区，按 Delete 键，将选区中的图形删除，按快捷键 Ctrl+D，取消选区，效果如图 5-86 所示。为该图层添加"内阴影"图层样式，弹出"图层样式"对话框，对相关选项进行设置，如图 5-87 所示。

图 5-86　图形效果　　　　　　图 5-87　设置"内阴影"图层样式

Step 19 单击"确定"按钮，完成"图层样式"对话框的设置，效果如图 5-88 所示。新建图层，使用"椭圆选框工具"，在画布中绘制椭圆形选区，为选区填充白色，取消选区，设置该图层的"不透明度"为 35%，效果如图 5-89 所示。

Step 20 同时选中"图层 14"和"图层 15"，按快捷键 Ctrl+G，将图层编组得到"组 1"图层组，将"组 1"复制多次，并分别调整复制得到图形到合适的大小和位置，如图 5-90 所示。同时选中"组 1"和其复制得到的多个图层组，按快捷键 Ctrl+G，将选中的图层组编组，并重命名为"气泡"，如图 5-91 所示。

Step 21 按住 Ctrl 键单击"图层 5"缩览图，载入该图层选区，如图 5-92 所示。选择"气泡"图层组，为该图层组添加图层蒙版，并设置该图层组的"不透明度"为 50%，效果如图 5-93 所示。

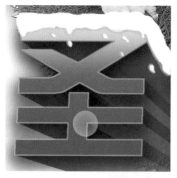

图 5-88　应用图层样式效果　　　　　　　　图 5-89　绘制图形并设置不透明度

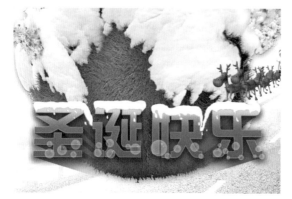

图 5-90　复制图形并分别调整　　　　　　　图 5-91　图层编组

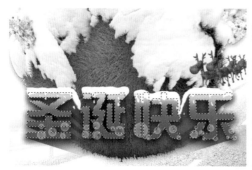

图 5-92　载入文字选区　　　　　　　　　　图 5-93　添加图层蒙版

Step22 使用"横排文字工具",在"字符"面板中进行设置,在画布中单击并输入文字,如图 5-94 所示。使用相同的制作方法,为该文字图层添加相应的图层样式,效果如图 5-95 所示。

图 5-94　输入文字　　　　　　　　图 5-95　为文字添加相应的图层样式

Step23 使用相同的制作方法，可以输入其他文字，并为相应的文字应用图层样式，效果如图 5-96 所示。使用相同的制作方法，在海报右上角绘制相应的图形并输入文字，完成该圣诞节活动海报的设计制作，最终效果如图 5-97 所示。

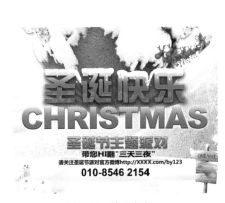

图 5-96　输入文字

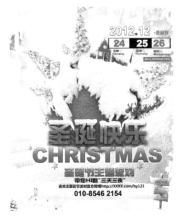

图 5-97　海报最终效果

5.5　本章小结

　　字体是一种通过视觉表达来传递信息的重要手段，它和广告的功能类似，对主题的表述都具备一定的诉求能力。通过本章内容的学习，读者应能够理解字体设计的原则和常用创意方法，并且能够在实际的字体设计过程中应用所学习到的知识，设计出出色的字体效果。

第6章

字体设计的商业应用

本章主要内容

　　字体设计是一种视觉设计，因而它必须要有独特巧妙的构思以及完美的表现方法，但这并不意味着可以随意发挥，不顾字体书写的基本规律和其应用环境。字体设计的应用范围非常广泛，凡是与文字有关的事物，都需要字体设计，特别是在商业设计中，精美的字体设计往往能够起到画龙点睛的作用，更好的突出表现设计作品的主题。

　　本章介绍商业作品中的字体设计，使读者能够理解字体设计在商业作品中的重要性以及表现方法。

6.1 字体设计在标志中的应用

企业标志是用来树立鲜明的企业形象和品牌形象的工具，而标志的字体设计是标志设计中的重要组成部分，包括汉字造型设计、外文标准字体、装饰字体等，其广泛应用于产品的宣传和良好企业形象的树立等方面。

▶ 6.1.1 标志字体设计特点

在字体设计中，文字形态与图形是否协调、统一直接影响最终的视觉效果，也就是造型。表现设计形式美的关键在于应该根据企业经营内容、产品的战略发展方向、受众的群体对象而选择不同的、合适的字形。图6-1所示为出色的标志字体设计。

图 6-1 标志字体设计

在标志的视觉传达中，文字设计有以下几个基本的原则。
- 文字服从主题，贴合内容；
- 文字可识别性强，给人清晰的视觉印象；
- 文字要具有传达信息和表达感情的两种功能；
- 强调个性，探求创意，创造极具风格的文字，给人以美的享受。

图6-2所示为出色的标志字体设计。

图 6-2 标志字体设计

▶ 6.1.2 标志字体设计应用

以文字为设计主体，通过对文字变形或重组传达标志的含义也是标志设计的一

种重要方式。当今，不少标志是以字体为设计要素进行创作的，也给人留下了很深刻的印象。

在标志设计中可以使用汉字、拉丁文字或数字，设计是不需要拘泥于文字本来的形状和格式，最重要的是富有创意和动感。拉丁文字在标志中的应用比汉字的可塑空间要大得多，这是因为拉丁字母的字体结构简洁、清晰，易于变化和塑造。图6-3 所示为出色的标志字体设计。

图 6-3　标志字体设计

1. 统一的色调使标志表现效果更加和谐

在标志中将需要突出的主体使用统一的色调进行搭配，信息之间可以产生柔和的过渡效果，使整个标志和谐统一，进而产生美感，增强易读性，便于信息的传递。

图 6-4 所示的运动俱乐部标志设计，使用卡通设计的图形与主题文字相结合来表现标志形象，而图形与标志文字则使用了相同的色彩搭配，使其形象更加和谐统一，体现出强烈的整体风格。

图 6-4　标志字体的统一色调设计

2. 通过对比配色增强标志文字的视觉效果

文字具有传达感情的功能，所以必须具有视觉美感，这就需要在色彩搭配等方面进行创意，比如可以在简单的文字上增加冷暖的色彩对比，使文字富有感染力。

图 6-5 所示的球队标志设计，使用蓝色的主体图形与橙色的主题文字进行对比搭配，结合大小、形态的微妙变化，突出表现字体的活跃感和激情，使标志的整体视觉表现效果更加突出、醒目。

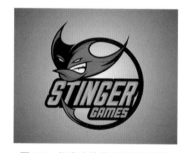

图 6-5　标志字体的对比配色设计

3. 图形化的手法表现标志文字

在标志设计中，图形元素的使用能够直观地诠释主题，如果是通过文字与图形的组合设计，创造出新的形式，满足人们的视觉审美需求，将更有利于企业形象的建立。

图 6-6 所示的 60 周年标志设计，通过多个流畅的圆弧状图形相互组合搭配形成数字 60 字样，使得该标志既具有图形的美观性又能够直接地表达文字含义，具有非常形象的表现效果，并且流畅的弧状图形能够给人一种富有律动感的感受，能够给人留下深刻的印象。

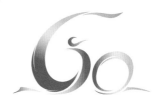

图 6-6　标志文字的图形化设计

4. 字体连接处理打造一气呵成的畅快感

由于标志字体的设计直接关系企业形象的树立，所以文字不仅要具有明确的说明性，起到传达信息的作用，还需要注重设计的美感，例如将字体进行连接处理，表现出一气呵成的流畅美。

图 6-7 所示的标志设计，使用拉丁文字的变形处理来构成标志，通过将各文字进行连接处理，使字体表现出流畅的效果，流畅的线条给人轻松、舒缓的感受，体现了微妙的节奏感，结合简洁的图形设计，很好地表现出企业的性质与形象。

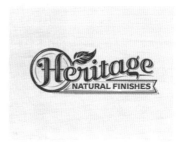

图 6-7　标志文字的连接设计

5. 体现传统文化特色的标志设计

标志字体的设计讲究创意性，为了通过视觉更好地向人们传达信息，需要以独特的字体造型来强化品牌形象，例如使用书法字体来体现悠久的历史或传统文化。

图 6-8 所示的标志设计，运用传统的繁体篆刻汉字"龙"和"门"相结合，加上较粗壮的外边框，使主体图形看起来很像一枚印章，表现出古镇的古朴与悠久历史，很好地体现了传统文化特色。

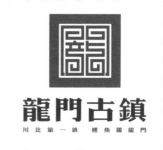

图 6-8　体现传统文化的标志设计

6. 符合主题的标志字体设计

在进行标志字体设计时，需要根据标志宣传的主题不同而选择不同的字体。在字体造型方面，需要考虑标志的精神含义和感染力，创造出突显主题的字体，从而更加准确、快捷地向人们传递形象。

图 6-9 所示的标志设计，运用简洁的图形构成一个女性舞蹈人物形象，寓意着青春、阳光和活

图 6-9　符合主题的标志字体设计

力，在标志字体的设计中可以运用比较纤细的字体，对字体笔画进行适当的变形处理，与舞蹈人物形象自然地契合，表现出一种优雅和灵动感。

▶ 6.1.3 标志字体设计欣赏

通过对标志中的企业名称进行字体设计和创作，能够使企业标志和名称融为一体，更好地体现出企业文化和精神。如图 6-10 所示为精美的标志字体设计。

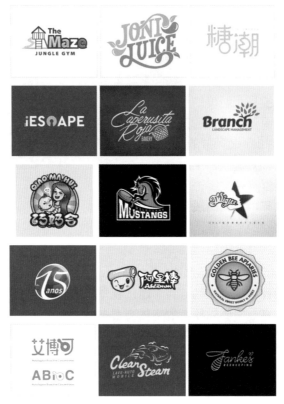

图 6-10　精美的标志字体设计

▶ 6.1.4 设计影视网站标志字体

本案例设计的影视网站标志字体，主要是通过对文字进行变形处理，将文字与影视相关的图形元素相结合，体现出影视网站的特点，并为相应的文字图形添加高光效果，体现出光影质感，使得网站标志更加具有立体感，更加生动。

微视频

☆实战　设计影视网站字体标志☆

源文件：第 6 章 \6-1-4.psd　　　　视频：第 6 章 \6-1-4.mp4

素材

Step 01 打开 Photoshop，执行"文件→新建"命令，弹出"新建"对话框，设置如图 6-11 所示，单击"确定"按钮，新建一个空白文档。使用"渐变工具"，单击

"选项"栏上的"渐变预览条",弹出"渐变编辑器"对话框,设置渐变颜色,如图 6-12 所示。

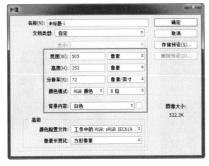
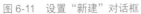

图 6-11 设置"新建"对话框

图 6-12 设置"渐变编辑器"对话框

Step02 单击"确定"按钮,完成渐变颜色的设置,在画布中拖动鼠标填充径向渐变,效果如图 6-13 所示。新建名称为"TA"的图层组,使用"横排文字工具",在"字符"面板中设置相关选项,在画布中单击并输入文字,如图 6-14 所示。

图 6-13 填充径向渐变颜色

图 6-14 输入文字

Step03 使用相同的制作方法,输入其他文字并调整位置,如图 6-15 所示。使用"矩形工具",在"选项"栏中设置"填充"为白色,"描边"为无,在画布中绘制一个矩形,如图 6-16 所示。

图 6-15 输入文字

图 6-16 绘制矩形

Step04 将刚绘制的矩形复制多次并分别调整至合适的位置,将复制得到的相关

矩形图层合并，如图 6-17 所示。使用"钢笔工具"，在"选项"栏上设置"工具模式"为"形状"，"填充"为白色，"描边"为无，在画布中绘制形状图形，如图 6-18 所示。

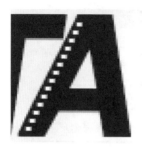 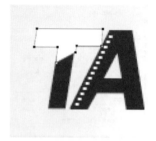

图 6-17　复制矩形　　　　　　　　　图 6-18　绘制形状图形

Step 05 为该图层添加图层蒙版，使用"渐变工具"，在蒙版中填充黑白线性渐变，并设置该图层的"填充"为 50%，效果如图 6-19 所示。使用相同的制作方法，可以完成相似图形效果的绘制，如图 6-20 所示。

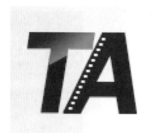

图 6-19　添加蒙版并进行处理　　　　　图 6-20　为文字绘制高光图形

Step 06 新建名称为"影片"的图层组，使用"椭圆工具"，设置"填充"为 RGB(1,23,94)，"描边"为无，在画布中绘制正圆形，如图 6-21 所示。为该图层添加"描边"图层样式，弹出"图层样式"对话框，对相关选项进行设置，如图 6-22 所示。

图 6-21　绘制正圆形　　　　　　　　图 6-22　设置"描边"图层样式

Step 07 单击"确定"按钮，完成"图层样式"对话框的设置，效果如图 6-23 所示。使用相同的制作方法，绘制一个白色正圆形，如图 6-24 所示。

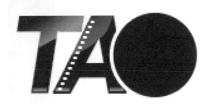

图 6-23 添加"描边"图层样式效果　　　　图 6-24 绘制白色正圆形

Step 08 为该图层添加"内阴影"图层样式，弹出"图层样式"对话框，对相关选项进行设置，如图 6-25 所示。单击"确定"按钮，完成"图层样式"对话框的设置，效果如图 6-26 所示。

图 6-25 设置"内阴影"图层样式　　　　图 6-26 应用图层样式后效果

Step 09 将该白色正圆形复制两次，分别将复制得到的正圆形调整到合适的位置，效果如图 6-27 所示。使用"椭圆工具"，设置"填充"为白色，"描边"为无，在画布中绘制白色正圆形，如图 6-28 所示。

图 6-27 复制正圆形　　　　　　图 6-28 绘制白色正圆形

Step 10 使用"钢笔工具"，设置"路径操作"为"减去顶层形状"，在刚绘制的正圆形上减去相应的形状，得到需要的图形，效果如图 6-29 所示。为该图层添加图

层蒙版，使用"渐变工具"，在蒙版中填充黑白线性渐变，并设置该图层的"填充"为 50%，效果如图 6-30 所示。

图 6-29 得到形状图形

图 6-30 添加图层蒙版并处理

Step 11 使用相同的制作方法，可以完成相似图形效果的绘制，如图 6-31 所示。新建名称为"淘电影"的图层组，使用"横排文字工具"，在"字符"面板中设置相关选项，在画布中单击并输入文字，如图 6-32 所示。

图 6-31 绘制高光图形

图 6-32 输入文字

Step 12 复制该文字图层，将复制得到的文字图层栅格化，隐藏原文字图层，如图 6-33 所示。使用"矩形工具"，设置"填充"为 RGB(1,23,94)，"描边"为无，在画布中绘制一个矩形，如图 6-34 所示。

图 6-33 复制文字图层并栅格化

图 6-34 绘制矩形

Step 13 使用"钢笔工具"，在工具栏中设置"工具模式"为"形状"，设置"填充"为白色，"描边"为无，在画布中绘制形状图形，如图 6-35 所示。将该图层移至"淘电影 拷贝"图层的上方，执行"图层→创建剪贴蒙版"命令，将其创建为剪贴蒙版，效果如图 6-36 所示。

图 6-35　绘制形状图形　　　　　　　　　　　图 6-36　创建剪贴蒙版

Step 14 为该图层添加图层蒙版，使用"渐变工具"，在蒙版中填充黑白线性渐变，并设置该图层的"填充"为 50%，效果如图 6-37 所示。使用"横排文字工具"，在"字符"面板中设置相关选项，在画布中单击并输入文字，如图 6-38 所示。

图 6-37　添加图层蒙版并处理　　　　　　　　图 6-38　输入文字

Step 15 同时选中"TA""影片"和"淘电影"这 3 个图层组，按快捷键 Ctrl+G，将选中的图层组编组并重命名为"Logo"，复制"Logo"图层组，将复制得到的图形垂直翻转并向下移至合适的位置，如图 6-39 所示。为"Logo 拷贝"图层组添加图层蒙版，使用"渐变工具"，在蒙版中填充黑白线性渐变，效果如图 6-40 所示。

图 6-39　复制图形并垂直翻　　　　　　　　　图 6-40　添加图层蒙版并处理

Step16 完成该影视网站字体标志的设计制作，最终效果如图 6-41 所示。

图 6-41　影视网站字体标志最终效果

6.2　字体设计在广告海报中的应用

　　广告海报又称为招贴画，即在大街小巷的墙上或放在橱窗里的大幅画作，是通过图形、文字和色彩来实现信息传达的媒介，广告海报属于信息传递的一种艺术表现形式，是一种效率较高的宣传工具。

▷ **6.2.1　广告海报字体设计特点**

　　海报可以分为商业海报、文化海报、电影海报和公益海报等，以主观的视觉画面帮助人们从形形色色的海报中了解各种信息资讯。字体设计在广告海报中的应用主要是标题与正文字体的编排设计。正文设计是对主题内容的提炼、产品特征的说明，具有明确的寓意传达作用，是为内容服务的；而标题设计则是在内容的基础上所进行的文字与形象转化设计，其目的是突出产品或主题，是对主题深刻而独特的再现。标题一定要能够引起消费者的注意，并将相关信息以简洁的文字形象表现在醒目的位置，加大标题信息的传达力度。图 6-42 所示为广告海报的标题文字设计。

　　正文是标题的延伸与发展，它的主要任务是具体表现广告的主题内容。当成功的标题引起大众的注意和兴趣后，正文则应该起到介绍商品、推动目标消费者购买的作用。在以图形为主的广告海报设计中，正文一般处于较次要的位置，由于正文的这种作用，一般多采用印刷字体。其文字编排主要根据画面构图形式的需要，可以设计成点、线、面等不同形态，以加强画面的表现效果。图 6-43 所示为广告海报的正文内容排版设计。

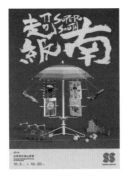
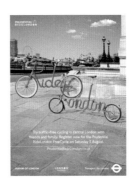

图 6-42　广告海报的标题文字设计

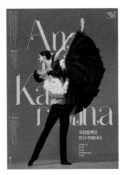
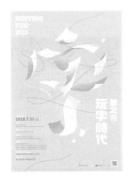
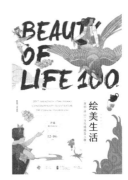

图 6-43　广告海报的正文内容设计

☆ 提示

标题文字要求醒目、易于识别，目的是引起大众的关注。而正文字体具有说明性，要求能清楚辨识。在字体设计时注重整体感、艺术性、合理性，字数不宜过多，要形式活泼生动，独具韵味，实现传递与艺术审美的功能。

　　在进行广告海报的设计时需要注意以下几个要点：广告海报表达的内容要精练，插图、布局要美观，整个画面要有较强的视觉中心，具备相当的艺术感染力，注重创新和个性，此外，还必须具有独特的艺术风格和设计思想。图 6-44 所示为出色的广告海报字体设计。

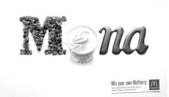
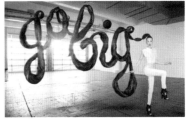

图 6-44　广告海报字体设计

▶ 6.2.2 广告海报字体设计应用

广告海报中的宣传用语通常响亮、奇特、易懂、顺口，其字体设计应该形象生动，富于趣味与情感，具有打动人的力量。在当今的平面广告设计中，利用字体形象化处理的表现手法越来越受到关注。通过对文字的形象化处理，增强字体设计的表现力和趣味，加深广告海报印象，使广告海报的主题更加直观、明确。

广告海报中的字体设计可以从两个方面展开：其一，可以对字体结构或字体组合形态所显示出的文字含义进行富有意象性的创意设计；其二，可以根据主题内容或设计的需要，对文字进行外形方面的变化，从而通过字体所寓意的某种形象赋予主题强烈的艺术感染力，很好地帮助人们理解文字的意义。图 6-45 所示为出色的广告海报字体设计。

图 6-45　广告海报字体设计

1. 文字倾斜处理增强形式美

文字具有强烈的视觉表现力，稍微变化摆放的倾斜角度就能够制造出一种动感的趋势，使版面更加具有活力，增强信息传达的形式美，塑造出灵动、飘逸的印象，赢得人们的关注。

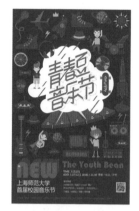

如图 6-46 所示的音乐节海报设计，将主题文字放置在版面的中心位置，对主题文字进行变形连接处理，并且对其进行倾斜调整，使其表现出很强的动感和节奏感，在主题文字的周围放置多种不同造型的时尚元素，使海报版面的表现更加丰富而热烈。

图 6-46　文字倾斜处理

2. 多方向编排打造动感视觉效果

在以文字为主要表现元素的海报设计中，采用多种方向的方式对文字内容进行编排处理，错综的形式会呈现出极强的动感效果，提升文字的艺术魅力，增强版面的视觉冲击力。

图 6-47 所示的展览活动的海报设计，特别将文字以不同的倾斜方向进行搭配，使版面产生很强的纵深感，并且主题文字使用各种图形拼接而成，在版面中的表现效果非常突出、醒目，整个版面的表现生动、活泼。

3. 字体与图形相结合使主题表现更加形象

运用字体与图形相结合是字体图形化的体现，以直观的形态展示创意思想，这种方法强化了文字传达信息的功能，具有强烈的装饰价值，能够美化版面，表现出生动的主题形象。

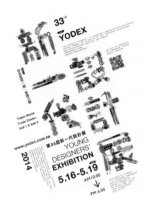

图 6-48 所示的活动宣传海报设计中，主题文字的设计是该海报的突出特点，使用粗宋体来表现主题文字，运用

图 6-47 字体多方向编排

与电影相关的图形替换字体中相应的笔画，通过图形之间的相关联系，使主题文字形成一个整体，主题文字的表现效果非常形象、个性，契合海报的主题。

4. 不规则的笔画变形使主题更加个性

与规则的字体笔画变形处理相比，不规则的字体笔画变形设置能够产生跳跃感和杂音感，从而成为版面活跃的、引人注目的元素，创造轻松快乐的阅读环境，提高可读性。

图 6-49 所示的活动宣传海报设计，在版面四周放置各种造型的年轻人物，围绕着版面的中心，在中间位置放置主题文字，对主题文字的笔画进行变形处理，这里并没有按照常规的等比例对笔画进行变形处理，而是将字体笔画设计得并不规则，从而使得主题文字产生不规则的效果，呈现出很强的个性，使整个海报设计充满活力。

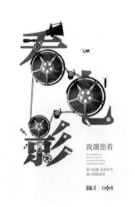

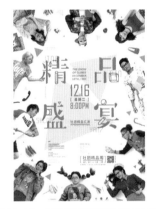

5. 图文结合增强文字设计感

图 6-48 字体与图形相结合表现主题　图 6-49 字体笔画不规则变形处理

将图形通过嫁接的方法与文字进行组合设计，这样的处理方法可以起到装饰文字的作用，以更富创意的形式表现深沉的设计思想，能够使设计作品更加生动，从而打动人心。

图 6-50 所示的电影颁奖礼宣传海报设计，将一半的手绘小金人雕像与主题文字相结合，突出表现海报的主题。主题文字使用了流畅的手写体文字，字体飘逸、流畅，并且填充了与图形相似的渐变色调，使其表现效果更加突出。

6. 独具个性的文字叠加编排效果

与常规编排文字效果相比，利用重叠的方式设计文字能够更加引人注目，使版面呈现出极其丰富的视觉印象，避免普通形式的单调感，有利于调动人们的兴趣，也有利于增强版面的视觉冲击力。

图 6-51 所示的宣传海报设计，为了使版面效果更加丰富、饱满，通过对主题文字进行变形处理，使主题文字结合在一起，并显得非常修长、优美，为文字填充渐变色彩，表现出流光溢彩的效果。下方的数字同样使用了纤细的字体，并且进行相互叠加，表现出层次感。

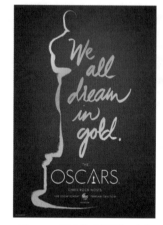

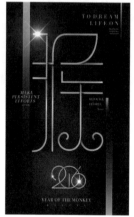

图 6-50　图文结合增强设计感　　图 6-51　个性的文字叠加编排

6.2.3　广告海报字体设计欣赏

文字是传递信息、交流情感的主要手段，广告海报中可以没有图像，但不能没有文字。通过对广告海报中的主题文字进行适当的艺术性设计，可以更直观地传达画面的主题，使立意更加明确。图 6-52、图 6-53 为精美的广告海报字体设计效果。

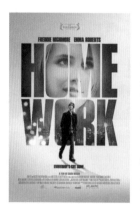
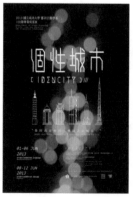
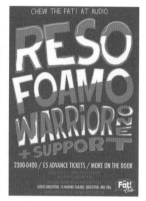

图 6-52　精美的广告海报字体设计 1

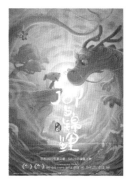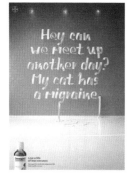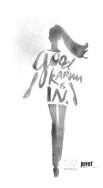
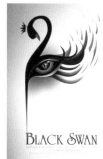

图 6-53　精美的广告海报字体设计 2

▶ 6.2.4　设计主题活动宣传海报

本案例设计一个房地产公司的主题活动宣传海报，在该海报的设计过程中主要是通过对主题文字进行变形处理并添加相应的样式，使画面更加具有特色，突出活动主题的表现，通过为主题文字添加长阴影效果，使广告画面具有立体感，不再单调，使用上下分层的结构，使画面内容归类更加清楚。

☆实战　设计主题活动宣传海报☆

源文件：第 6 章 \6-2-4.psd　　　　　视频：第 6 章 \6-2-4.mp4

微视频

Step 01 打开 Photoshop，执行"文件→新建"命令，弹出"新建"对话框，设置如图 6-54 所示，单击"确定"按钮，新建一个空白文档。按快捷键 Ctrl+R，显示文档标尺，从标尺中拖出参考线，定位 4 边的出血区域，如图 6-55 所示。

Step 02 使用"直线工具"，在"选项"栏上设置"填充"为 CMYK(47,39,36,0)，"描边"为无，"粗细"为 2 像素，在画布中绘制一条直线，如图 6-56 所示。将"形状 1"图层栅格化为普通图层，执行"滤镜→扭曲→波浪"命令，弹出"波浪"对话框，设置如图 6-57 所示。

素材

图 6-54　设置"新建"对话框

图 6-55　拖出参考线定位出血区域

图 6-56　绘制直线

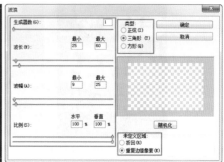

图 6-57　设置"波浪"对话框

Step 03 单击"确定"按钮，完成"波浪"对话框的设置，效果如图 6-58 所示。多次复制该图层，并分别对复制得到图形调整到合适的位置，选中所有波浪线图层，按快捷键 Ctrl+E，合并图层，如图 6-59 所示。

图 6-58　应用"波浪"滤镜的效果

图 6-59　多次复制图形并调整位置

Step 04 新建"图层 1"，使用"渐变工具"，打开"渐变编辑器"对话框，设置渐变颜色，如图 6-60 所示。单击"确定"按钮，完成渐变颜色的设置，在画布中拖动鼠标填充径向渐变，效果如图 6-61 所示。

图 6-60 设置渐变颜色

图 6-61 填充径向渐变颜色

Step 05 设置"图层 1"的"混合模式"为"变暗",效果如图 6-62 所示。打开并拖入素材图像"第 6 章 \ 素材 \62401.tif",调整到合适的位置,如图 6-63 所示。

图 6-62 设置图层混合模式

图 6-63 拖入标志素材图像

Step 06 使用"直线工具",在"选项"栏中设置"填充"为黑色,"描边"为无,"粗细"为 2 像素,在画布中绘制一条直线,如图 6-64 所示。为该图层添加图层蒙版,使用"渐变工具",在图层蒙版中填充黑白径向渐变,效果如图 6-65 所示。

图 6-64 绘制直线

图 6-65 添加图层蒙版并处理

Step 07 使用相同的制作方法,打开并拖入其他素材图像,分别调整到合适的大小和位置,如图 6-66 所示。新建名称为"主题文字"的图层组,使用"横排文字工

具"，在"字符"面板中对相关属性进行设置，在画布中单击输入文字，如图 6-67
所示。

图 6-66　拖入素材图像

图 6-67　输入文字

Step08 选择文字图层，执行"文字→转换为形状"命令，将文字图层转换为形
状图层，如图 6-68 所示。使用"直接选择工具"，选择文字路径相应的锚点，将其
删除，并对文字路径进行局部的细微调整，效果如图 6-69 所示。

图 6-68　将文字图层转换为形状图层

图 6-69　调整文字路径

Step09 为该图层添加"描边"图层样式，弹出"图层样式"对话框，对相关选
项进行设置，如图 6-70 所示。继续添加"渐变叠加"图层样式，对相关选项进行设
置，如图 6-71 所示。

图 6-70　设置"描边"图层样式

图 6-71　设置"渐变叠加"图层样式

Step 10 单击"确定"按钮，完成"图层样式"对话框的设置，效果如图 6-72 所示。使用"椭圆工具"，在选项栏中设置"填充"为白色，"描边"为无，在画布中绘制一个正圆形，如图 6-73 所示。

图 6-72　应用图层样式效果

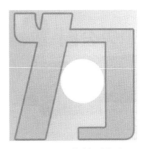

图 6-73　绘制正圆形

Step 11 为该图层添加"描边"图层样式，弹出"图层样式"对话框，对相关选项进行设置，如图 6-74 所示。单击"确定"按钮，完成"图层样式"对话框的设置，效果如图 6-75 所示。

图 6-74　设置"描边"图层样式

图 6-75　应用图层样式效果

Step 12 打开并拖入素材图像"第 6 章 \ 素材 \62405.tif"，效果如图 6-76 所示。使用相同的制作方法，可以制作出其他文字的效果，如图 6-77 所示。

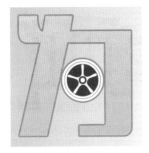

图 6-76　拖入素材图像

图 6-77　制作出其他文字效果

Step13 使用"钢笔工具"，设置"工具模式"为"形状"，"填充"为 CMYK(96,97,56,35)，"描边"为无，在画布中沿着文字轮廓绘制形状图形，如图 6-78 所示。将该图层调整至所有文字图层下方，效果如图 6-79 所示。

图 6-78　绘制形状图形

图 6-79　调整图层叠放顺序

Step14 使用"矩形工具"，设置"填充"为黑色，"描边"为无，在画布中绘制一个矩形，并对该矩形进行斜切处理，效果如图 6-80 所示。为该图层添加"渐变叠加"图层样式，弹出"图层样式"对话框，对相关选项进行设置，如图 6-81 所示。

图 6-80　绘制矩形并调整

图 6-81　设置"渐变叠加"图层样式

Step15 单击"确定"按钮，完成"图层样式"对话框的设置，效果如图 6-82 所示。使用"横排文字工具"，在"字符"面板中设置相关选项，在画布中输入文字，如图 6-83 所示。

图 6-82　应用图层样式效果

图 6-83　输入文字

Step16 使用"钢笔工具",设置"填充"为黑色,"描边"为无,在画布中根据文字来绘制文字的阴影图形,如图 6-84 所示。为该图层添加"渐变叠加"图层样式,弹出"图层样式"对话框,对相关选项进行设置,如图 6-85 所示。

图 6-84　绘制矩形并调整　　　　　　图 6-85　设置"渐变叠加"图层样式

Step17 单击"确定"按钮,完成"图层样式"对话框的设置,效果如图 6-86 所示。将该图层移至"主题文字"图层组下方,并设置该图层的"不透明度"为70%,效果如图 6-87 所示。

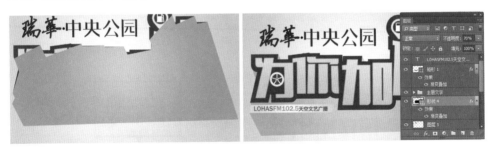

图 6-86　应用图层样式效果　　　　　　图 6-87　调整图层叠放顺序和不透明度

Step18 打开并拖入素材图像"第 6 章 \ 素材 \62407.tif",调整到合适的位置,如图 6-88 所示。新建名称为"底层"的图层组,使用"矩形工具",设置"填充"为 CMYK(10,25,79,0),"描边"为无,在画布中绘制一个矩形,如图 6-89 所示。

Step19 使用"钢笔工具",设置"填充"为 CMYK(20,32,84,0),"描边"为无,在画布中绘制形状图形,如图 6-90 所示。为该图层添加图层蒙版,使用"渐变工具",在蒙版中填充黑白线性渐变,效果如图 6-91 所示。

Step20 使用相同的制作方法,完成相似图形效果的绘制,并输入文字,拖入素材图像,效果如图 6-92 所示。

Step21 完成该主题活动宣传海报的设计制作,最终效果如图 6-93 所示。

图 6-88　拖入素材图像

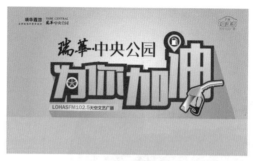

图 6-89　绘制矩形

图 6-90　绘制形状图形

图 6-91　图形效果

图 6-92　图像效果

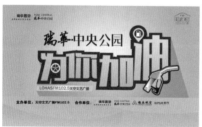

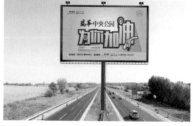

图 6-93　主题活动宣传海报最终效果

6.3　字体设计在书籍装帧中的应用

　　人类的文明、智慧很多都是通过书籍体现的，因此书籍是人类表达思想、传播知识、积累文化的物质载体。书籍装帧则是对这个物质载体结构和形态的设计，它需要从书籍的内在精神出发，通过对内容形式的整体设计，把作者的思想和设计师的设想生动形象地呈现给广大读者。

▶ 6.3.1 书籍装帧字体设计特点

文字既是一种语言信息的载体形式，又是具有视觉识别特征的符号元素，不仅表达知识，同时也传递情感，是读者与书籍之间实现信息传达的桥梁。

书籍离不开文字，其基本构成元素有字体、字形、笔画、间距等，要注重文字的传达性。除了文字本身的寓意，其外在结构特征是重要的造型因素。运用不同字体造型可以给予人们不同的视觉感受和比较直观的视觉表达力，从而能够传递出较强的人文艺术气息。图 6-94 所示为书籍装帧的字体设计。

图 6-94　书籍装帧的字体设计

书籍字体的设计与文字的大小、粗细、笔画、曲直的组合息息相关，根据其字形结构和不同的特性寻找字体间的内在联系，可以塑造出不同的视觉效果。由于字体设计在现代书籍设计中有着越来越重要的意义，所以设计有了更高的思想需求，要能够激发人们的艺术想象力，通过一种独特的形式美给人以艺术感染，起到美化人类生活的作用。图 6-95 所示为书籍装帧的字体设计。

图 6-95　书籍装帧的字体设计

☆ 提示

就字体而言，每种特定形式都具有它自己的特点，分别用来表达不同环境、风格的信息。宋体典雅秀丽、朴素自然；黑体给人稳定、安全的视觉感受；无衬线字体及变体，则具有较强的现代感和清晰、简洁的特点；古罗马字体基于历史悠久的古老文化，体现出一种浑厚大气的古典美；轻松、洒脱的书法艺术也是封面设计的重要元素。

▶ 6.3.2 书籍装帧字体设计应用

　　书籍的主题内容是书籍装帧的设计重点，而书籍的主题内容又主要依靠封面字体设计来体现。封面上的文字主要有书籍名称（包括丛书名称、副书名）、作者名称和出版社名称，这些文字信息在封面设计中会起到举足轻重的作用。在设计过程中，为了丰富画面内容还可以将封面加上拼音、外文、目录和适量的广告语；有时为了画面的需要，在封面上也可以不放置作者名称和出版社名称，而是将它们设计在书脊和扉页上，封面只有不可或缺的书名。然而，书籍中的字体设计既从属于内容又具有相对的独立性，文字既作为内容又作为形式，因此可以根据文本内容设计出具有鲜明视觉个性的字体，使书籍的内涵得到凝聚与体现。图 6-96 所示为书籍装帧的字体设计。

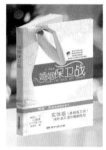
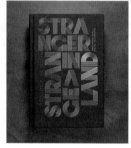
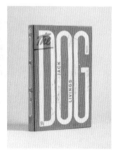

图 6-96　书籍装帧的字体设计

☆ 提示

在实际应用中，书籍封面字体的设计还需要根据书籍的内容、风格和特点而决定。总之，书籍装帧中的字体除了应该遵循一般的规则外，还要注重其整体效果以及与设计中其他方面的紧密配合。

1. 粗体文字简洁而直观

　　粗体文字能够造成视觉上强烈的冲击，以清晰的形态传达信息，给人一种可触摸的厚重感。大方得体的形式为书籍封面增添强烈的朴实气息，塑造整齐、简明的可靠形象，吸引人们关注。

　　如图 6-97 所示的书籍封面设计，使用渐变色调作为版面的背景，版面中的文字信息内容较多，重点突出文字信息内容的表现。使用大号的粗黑体作为书籍名称的字体，并且设置为红色，使其在版面中的表现效果非常突出，在书籍名称的不同位置放置多个卡通形象，既丰富了书籍封面的表现效果，也更加突出了该书籍的内容特色。

2. 少量色彩点缀增强书籍名称的感染力

　　在强调书籍封面的字体设计时，配色是文字艺术

图 6-97　粗体文字表现书籍名称

表现力的重要考虑因素，使用少量的色彩变化配置，可以营造出突变的节奏。这种局部设计的点缀能够有效增强文字的感染力，达到画龙点睛的版式效果。

图 6-98 所示的小说封面设计，使用比较昏暗的无彩色系剧照图片作为版面的背景图片，将人们带入到剧情场景中，为了更好地突出主题文字的显示效果，使用白色作为主题文字的主色调，并在主题文字中使用少量的红色图形进行点缀，增强了文字的魅力，与背景图片相结合，给人一种惊悚、紧张的感受。

图 6-98 为书籍名称点缀少量色彩

3. 变形文字增强书籍名称的设计感

变形是字体组合设计的经典表现方式，通过改变文字的外在结构展现创意性字体，塑造别具装饰性意味的形态，增强整个书籍版式的设计美感，带来新意，给人眼前一亮的感觉。

图 6-99 所示的小说封面设计，使用了多种风格的字体对版面中的文字进行编排处理，体现优雅、舒缓的美感。选择细线字体作为书籍名称的字体，表现出字体的柔美与纤细，对笔画进行变形处理，使字体

图 6-99 变形文字增强设计感

的重心偏上，字体表现更为修长和突出，并且在字体的局部点缀花朵图形，使得书籍名称的表现效果非常优美，并且与书籍的内容相吻合。

4. 应用独特的材质纹理表现个性特征

材质纹理是字体组合设计的重要表现方式之一，在有限的空间对文字进行一定的装饰设计，可以丰富文字的外在形态，同时起到美化整个版面的作用，给人留下深刻的印象。

图 6-100 所示的是知名的奇幻冒险电影的同名小说的封面设计，使用电影场景画面与简洁的书籍名称文字构成版面，对书籍名称的字体笔画进行变形处理，使得各笔画如尖刀般锋利、尖锐，并且为字体应用金属材质，提升其艺术表现效果，更加有利于读者加深主题印象。

5. 图文结合突出表现书籍的特点

字体设计在不断地创新、发展，文字需要具

图 6-100 应用材质表现出文字的质感

有激发人们想象力的艺术价值，满足人们更高的心理需要，不妨将文字与图形进行结合处理，塑造出一种图画的美感，刺激人们敏感的视觉神经。

图 6-101 所示的书籍封面设计，使用优美的自然风景图片作为封面的背景，将人们带入到当地优美的自然环境中，书籍的名称使用相同粗细的笔画对文字进行重构，并且将字体与富有当地特色的景物剪影相结合，增强了书籍名称的形式美，也更加体现了当地的特色，给人留下深刻印象。

图 6-101　图文结合的文字设计

6. 富有卡通风格的字体编排效果

与常规字体相比，特殊风格的字体更能够吸引人们的眼球，比如在字体设计中加入卡通韵味，营造出新的情趣效果，避免普通字体的单调感，也有利于增强版面的亲和力。

图 6-102 所示的生活类书籍封面设计，为了突出幽默、风趣的图书特点，选择使用卡通图形来渲染氛围，吸引读者，使用可爱的卡通字体来表现书籍的名称，将书籍名称中的每个文字都设置为不同的鲜艳色调，并在书籍名称上搭配可爱的卡通人物形象，整体进行倾斜放置，使得书籍名称的表现效果非常突出，显得特别生动，富有乐趣。

图 6-102　卡通的书籍文字设计

▶ 6.3.3　书籍装帧字体设计欣赏

字体设计能吸引用户阅读书籍。图 6-103、图 6-104 所示为精美的书籍装帧字体设计。

图 6-103　精美的书籍装帧字体设计 1

图 6-104　精美的书籍装帧字体设计 2

▶ 6.3.4　设计职场类书籍封面

本案例所设计的书籍装帧最大的特点就是使用简洁的卡通图形与有趣的排版方式来突出表现书籍内容诙谐、幽默的特点。为了使书籍的整体表现出有趣的特点，使用了卡通字体来表现书籍名称，并且巧妙地将书籍名称与卡通图形相结合，使书籍装帧设计给人感觉幽默，充满趣味性。

☆实战　设计职场类书籍封面☆

微视频

源文件：第 6 章 \6-3-4.psd　　　　视频：第 6 章 \6-3-4.mp4

Step 01 打开 Photoshop，执行"文件→新建"命令，弹出"新建"对话框，设置如图 6-105 所示，单击"确定"按钮，新建一个空白文档。按快捷键 Ctrl+R，显示文档标尺，从标尺中拖出参考线，定位 4 边的出血区域，并且划分出书籍封面、封底和书脊的区域，如图 6-106 所示。

素材

Step 02 设置"前景色"为 CMYK(62,9,5,0)，按快捷键 Alt+Delete，为画布填充前景色，如图 6-107 所示。使用"矩形工具"，在选项栏中设置"填充"为 CMYK(9,4,87,0)，"描边"为无，在画布中绘制矩形，如图 6-108 所示。

Step 03 新建名称为"封面"的图层组，使用"横排文字工具"，在"字符"面板中对相关选项进行设置，在画布中单击并输入文字，如图 6-109 所示。选中部分文字，在"字符"面板中对相关属性进行修改，效果如图 6-110 所示。

<div style="text-align:center">图 6-105　设计"新建"对话框　　　　图 6-106　拖出参考线定位各部分区域</div>

☆ 提示

本案例所设计的书封的成品尺寸为 345mm × 230mm，其中封面和封底均为 165mm × 230mm，书脊的宽度为 15mm，4 边各预留 3mm 的出血。读者在拖曳参考线时，可以参照文档顶部和左侧的标尺，也可以通过绘制固定尺寸大小的矩形来辅助参考线的创建。

<div style="text-align:center">图 6-107　为画布填充颜色　　　　　图 6-108　绘制矩形</div>

<div style="text-align:center">图 6-109　输入文字　　　　　　图 6-110　修改部分文字属性</div>

Step04 执行"文件→置入嵌入的智能对象"命令，弹出"置入嵌入对象"对话框，选择需要置入的 AI 格式的矢量素材，如图 6-111 所示。单击"置入"按钮，弹

出"打开为智能对象"对话框，默认设置，单击"确定"按钮，将其调整到合适的位置，双击确认素材的置入，如图6-112所示。

图6-111 选择需要置入的矢量素材 　　图6-112 置入矢量素材

Step05 使用"横排文字工具"，在"字符"面板中对相关选项进行设置，在画布中单击并输入文字，如图6-113所示。使用"椭圆工具"，设置"填色"为CMYK(0,100,100,0)，"描边"为无，在画布中按住Shift键绘制正圆形，如图10-114所示。

图6-113 输入文字 　　　　　　图6-114 绘制正圆形

Step06 使用"横排文字工具"，在画布中单击并输入文字，如图6-115所示。使用"横排文字工具"，在"字符"面板中对相关选项进行设置，在画布中单击并输入文字，如图6-116所示。

Step07 选择"难"文字，按快捷键Ctrl+T，显示自由变换框，将该文字放大并对其进行旋转，效果如图6-117所示。执行"文件→置入嵌入的智能对象"命令，置入矢量素材"第6章\素材\63402.ai"，调整到合适的位置，效果如图6-118所示。

Step08 复制刚置入的矢量素材，将复制得到的素材进行水平翻转并调整至合适

的位置，如图 6-119 所示。为该图层添加图层蒙版，使用"画笔工具"，在蒙版进行
涂抹，效果如图 6-120 所示。

图 6-115　使用"横排文字工具"输入文字

图 6-116　在画布中输入文字

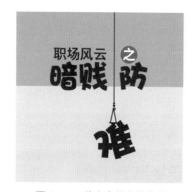

图 6-117　将文字放大并旋转

图 6-118　置入矢量素材

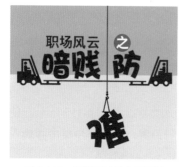

图 6-119　复制素材并水平翻转

图 6-120　添加图层蒙版并进行处理

Step 09 使用相同的制作方法，在画布中输入其他文字并绘制相应的图形，效果
如图 6-121 所示。新建名称为"标签"的图层组，使用"多边形工具"，在"选项"
栏上设置"填充"为 CMYK(9,4,87,0)，"描边"为无，"边"为 40，打开"设置"面
板，设置如图 6-122 所示。

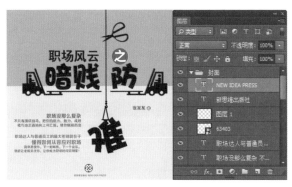

图 6-121　输入文字并绘制图形

图 6-122　设置相关选项

Step10 按住 Shift 键在画布中拖动鼠标绘制一个多角星形，效果如图 6-123 所示。选择刚绘制的多角星形，使用"椭圆工具"，在选项栏中设置"路径操作"为"减去顶层形状"，在刚绘制的多角星形上减去一个正圆形，效果如图 6-124 所示。

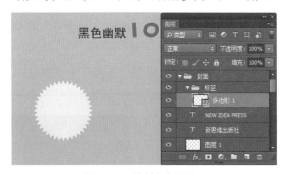

图 6-123　绘制多角星形

图 6-124　减去正圆形得到需要的图形

Step11 使用"椭圆工具"，设置"填充"为 CMYK(9,4,87,0)，"描边"为无，在画布中绘制一个正圆形，如图 6-125 所示。使用"钢笔工具"，在选项栏中设置"路径操作"为"减去顶层形状"，在刚绘制的正圆形上减去相应的图形，效果如图 6-126 所示。

图 6-125　绘制正圆形

图 6-126　减去图形得到需要的图形

Step12 使用"矩形工具",设置"填充"为 CMYK(9,4,87,0),"描边"为无,在画布中绘制一个矩形,如图 6-127 所示。使用"添加锚点工具",在矩形路径上添加相应的锚点,结合使用"直接选择工具"和"转换点工具",对矩形路径上所添加的锚点进行调整,得到需要的图形,如图 6-128 所示。

图 6-127　绘制矩形　　　　　　　　　　图 6-128　添加锚点并进行调整

Step13 使用"矩形工具",设置"填充"为 CMYK(59,51,100,5),"描边"为无,在画布中绘制一个矩形,将该图层调整至"矩形 2"图层下方,如图 6-129 所示。使用"横排文字工具",在"字符"面板中对相关选项进行设置,在画布中单击并输入文字,如图 6-130 所示。

图 6-129　绘制矩形　　　　　　　　　　图 6-130　输入文字

Step14 选择"标签"图层组,按快捷键 Ctrl+T,显示自由变换框,对该图层组进行旋转操作,效果如图 6-131 所示。完成书籍封面的设计制作,效果如图 6-132 所示。

Step15 在"封面"图层组上方新建名称为"书脊"的图层组,复制书籍封面中相应的图形,调整到书脊中合适的大小和位置,如图 6-133 所示。使用"直排文字工具",在画布中单击并输入文字,效果如图 6-134 所示。

Step16 使用相同的制作方法,可以完成书脊部分内容的制作,效果如图 6-135 所示。在"书脊"图层组上方新建名称为"封底"的图层组,使用"文本工具",在封底部分输入相应的文字,并使用"椭圆工具"绘制正圆形,如图 6-136 所示。

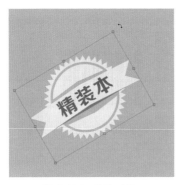

图 6-131　旋转对象

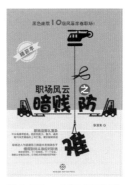

图 6-132　书籍封面效果

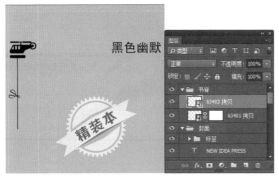

图 6-133　复制图形并调整

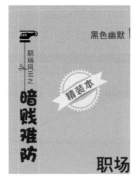

图 6-134　输入文字

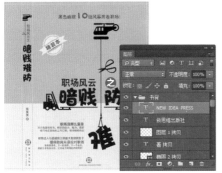

图 6-135　完成书脊部分制作

图 6-136　在封底部分输入文字

Step17 打开并拖入素材图像"第 6 章 \ 素材 \63405.tif"，调整到合适的位置，如图 6-137 所示。使用"矩形工具"，设置"填色"为无，"描边"为白色，"描边宽度"为 1 点，在画布中绘制矩形框，并输入其他文字，效果如图 6-138 所示。

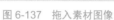

图 6-137　拖入素材图像

图 6-138　绘制矩形并输入文字

Step 18 在"封底"图层组上方新建"装饰"图层组，使用"钢笔工具"，设置"填色"为黑色，描边为无，在画布中绘制形状图形，如图 6-139 所示。使用相同的制作方法，绘制多个不同形状的三角形，效果如图 6-140 所示。

图 6-139　绘制形状图形

图 6-140　绘制多个形状图形

Step 19 将"装饰"图层组移至"封面"图层组下方，设置"装饰"图层组的"混合模式"为"叠加"，"不透明度"为 70%。完成该书籍封面的设计制作，最终效果如图 6-141 所示。

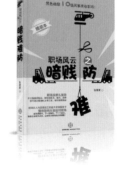

图 6-141　书籍封面最终效果

6.4 字体设计在包装中的应用

包装是立体商品设计中的一部分，能够直接反映商品的名称、标志、成分和厂家等信息。另外，包装也能够间接向消费者传达产品信息，其中包括图形、色调以及整体的编排风格等，同时还能够起到美化商品的作用，加强整体美感，刺激消费者的购买欲望。

▶ 6.4.1 包装字体设计特点

字体是包装信息传达的重要视觉元素，不少优秀的包装作品都是以精心设计的字体取胜，使商品包装魅力十足。包装上的文字内容主要是商品名称、生产信息等内容，一般位于包装的主展示面上。商品名称多为变体和标准字体；说明文字等字体则适合选用比较规则的印刷体，一般编排在侧面或背面；推销性的广告文字则需要简明扼要，并且可以灵活的运用不同的字体。图 6-142 所示为出色的包装字体设计。

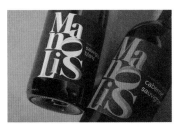

图 6-142　商品包装中的字体设计

商品包装上的字体需要具有较强的可识别性和易读性。以文字为主的包装既要体现产品特点，同时又需要考虑消费群体，应该针对商品的特点进行综合表现。商品包装上的字体设计一般应该根据产品类型来加以区别对待，传统包装上的文字可以使用书法艺术字体；化妆品包装上的文字，应该流畅而典雅，从而体现商品的格调与品位；食品或日用品包装上的文字需要明快、醒目，力求达到强烈的传达效果。图 6-143 所示为出色的包装字体设计。

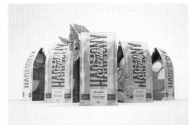

图 6-143　商品包装中的字体设计

对一般说明性文字考虑版面的安排，基本上就是字体的大小的选择，其编排的形式变化比较少。而商品名称等字体应该具有多种编排变化。根据商品包装形象的

表现需要，不仅要考虑字体自身的形象变化，而且要考虑字体与图形的搭配关系。字体编排只是包装设计的一部分，文字在包装上的编排应该符合局部服从整体的视觉要求。现代购物要求商品上的文字既是说明，又是商品的广告，特别是在以超市模式为主的销售形式中，更加要求字体设计能够使包装在同类商品中脱颖而出。图 6-144 所示为出色的包装字体设计。

图 6-144 商品包装中的字体设计

▶ 6.4.2 包装字体设计应用

包装设计中，不管是直接或是间接传递信息，字体设计都是必不可少的，它是包装设计的重要组合部分。字体设计的丰富性能够更有效地反映产品的风格及特点，更直接生动地将产品整体信息传递给消费者。图 6-145 所示为出色的包装字体设计。

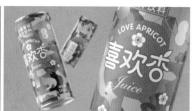

图 6-145 商品包装中的字体设计

☆ 提示

在现代包装设计中，通过字体设计来塑造品牌形象的例子屡见不鲜，并逐渐成为一个潮流。因此，强化品牌字体的表现力，是商品包装设计的关键。

1. 不同的色彩区分系列商品

在系列商品的包装设计中，需要使用相同的编排形式和设计风格，可以通过为商品名称或背景使用不同的颜色来对商品种类进行区分，从而使一系列商品保持协调而统一的风格。

图 6-146 所示为酸奶商品的包装设计，该系列商品使用蓝色与白色相

图 6-146 使用不同色彩区分系列商品

搭配，表现出商品的纯净、自然，为了区别不同口味的酸奶商品，为局部搭配不同的颜色，并且口味名称也使用了不同颜色的文字进行表现，使系列商品的色彩表现丰富并且方便区分。包装上的字体则选择了圆润的字体与手写字体相搭配，给人一种随性、自然、和润的印象。

2. 大号数字增强包装文字视觉冲击力

包装设计中的文字需要注重一定的装饰性，比如采用大号的数字非常直观地传达数据，既具有美化设计的作用，又能够丰富版面的信息量。

图 6-147 所示的系列商品包装设计，使用不同的色彩来区分不同的商品，在包装中使用圆形的白色背景来突出商品信息的表现，通过大号的数字增强版面的对比性，显得特别醒目、易于辨识，使整体设计更加动感，引人注目。

图 6-147　大号数字增强包装文字视觉冲击力

3. 以弧形方式排列文字体现包装现代感

将包装中的文字以群体形式划分，充分发挥群体形状的作用，弧线造型的设计能够以动感的形式传递信息，让阅读变得有趣，也能够起到装饰包装版面的作用。

图 6-148 所示的酒类商品瓶装设计中，不同年份的商品使用了不同的颜色和花纹图案进行区分，商品瓶贴是圆弧状的形状，瓶贴上的文字排版也采用了圆弧状进行排列处理，并且使上弧形排列的文字与下弧形排列的文字能够形成上下

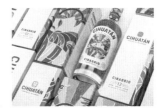

图 6-148　弧状排列文字体现包装现代感

呼应，圆弧状的排列方式使得包装设计更加富有律动感，提升了整个包装设计的感染力。

4. 商品名称占满包装可视空间更加显眼

商品包装不同于平面广告设计，它是一种三维立体的设计对象，通常人们只能看到商品包装的其中一个面，在设计中可以通过将商品名称占满整个包装展示面，有效地突出产品形象。

图 6-149 所示的巧克力商品包装设计非常简洁，纯色的背景搭配大号的无衬线字体表现的商品名称，商品名称文字几乎占据了整个包装面的空间，给人很强的视觉冲击力，并且对商品名称文字进行了简

图 6-149　商品名称占满可视空间的包装设计

单的变形处理，使上下文字之间形成一个椭圆形的空心形状，在该部分使用较小的字体表现巧克力的口味等其他信息，同系列不同口味的巧克力产品使用不同的颜色作为主色调，整个包装设计简洁、直观，商品名称表现非常突出。

5. 独特风格化的包装文字设计

为了在视觉上给人以美感，通过对商品名称文字进行变形处理，使其在细节上更具有表现力，即创造出别具韵味的风格化字体，变得持久耐看，从而给消费者留下深刻印象。

图 6-150 所示的食品包装设计，使用卡通字体表现商品名称，商品名称几乎横跨整个包装版面，视觉效果突出。对商品名称进行倾斜和透视处理，使得整个包装版面具有很强的动感和视觉空间感，并且运用浅黄色到黄色的渐

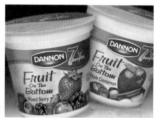

图 6-150　独特风格化的包装文字设计

变颜色填充商品名称，使商品名称与包装背景形成强烈的对比，使其在包装中的视觉效果非常强烈。

▶ **6.4.3　包装字体设计欣赏**

出色的包装设计都非常重视包装中文字的设计，图 6-151、图 6-152 所示为精美的包装字体设计。

图 6-151　精美的包装字体设计 1

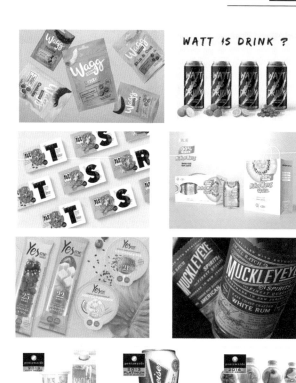

图 6-152　精美的包装字体设计 2

▶ 6.4.4　设计药品包装盒

本案例所设计的药品包装盒中许多图形和文字都使用了渐变颜色填充，通过渐变颜色填充可以使包装盒的色彩层次更加丰富，使产品包装显得更加华丽和美观。在该包装盒设计中还重点对产品名称文字进行了变形处理，使得产品名称的表现更加突出，整个包装盒设计让人感觉精致、美观、大方、重点突出。

☆实战　设计药品包装盒☆

源文件：第 6 章 \6-4-4.psd　　　　视频：第 6 章 \6-4-4.mp4

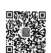

微视频

Step01 打开 Photoshop，执行"文件→新建"命令，弹出"新建"对话框，设置如图 6-153 所示，单击"确定"按钮，新建一个空白文档。按快捷键 Ctrl+R，显示文档标尺，从标尺中拖出参考线，定位包装盒各部分尺寸，并且对各部分尺寸大小进行标注，如图 6-154 所示。

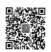

素材

图 6-153　设置"新建"对话框

图 6-154　定位包装盒的各部分尺寸

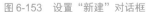

☆ 提示

对于纸盒的尺寸并没有固定的要求，一般都是根据产品的尺寸来设定包装盒的尺寸大小。在对包装盒进行设计之前，一定要确认包装盒各部分的尺寸大小，在软件中使用参考线来帮助定位。

☆ 提示

本案例所设计的包装盒的成品尺寸为 120mm x 80mm，厚度为 20mm，粘口部分为 15mm，这样我们就能够根据各部分尺寸大小来拖出参考线，并标注各部分的尺寸大小。

Step 02 新建名称为"正面"的图层组，使用"矩形工具"，设置"填充"为黑色，"找边"为无，在画布中绘制矩形，如图 6-155 所示。为该图层添加"渐变叠加"图层样式，弹出"图层样式"对话框，对相关选项进行设置，如图 6-156 所示。

图 6-155　绘制矩形

图 6-156　设置"渐变叠加"图层样式

Step 03 单击"确定"按钮，应用"图层样式"对话框的设置，效果如图 6-157 所示。使用"钢笔工具"，在选项栏中设置"填充"为黑色，"描边"为无，在画布中绘制形状图形，如图 6-158 所示。

图 6-157 应用图层样式效果

图 6-158 绘制形状图形

Step04 为该图层添加"渐变叠加"图层样式,弹出"图层样式"对话框,对相关选项进行设置,如图 6-159 所示。单击"确定"按钮,应用"图层样式"对话框的设置,效果如图 6-160 所示。

图 6-159 设置"渐变叠加"图层样式

图 6-160 应用图层样式效果

Step05 使用相同的制作方法,绘制出相似的图形并分别填充线性渐变颜色,效果如图 6-161 所示。使用"钢笔工具",设置"填色"为白色,"描边"为无,在画布中绘制形状图形,如图 6-162 所示。

图 6-161 绘制形状图形

图 6-162 绘制形状图形

Step06 新建图层,使用"椭圆选框工具",在画布中绘制一个正圆形选区,为选区填充黑白径向渐变,效果如图 6-163 所示。按快捷键 Ctrl+D,取消选区,按快捷键 Ctrl+T,调整图形到合适的大小和位置,将该图层创建剪贴蒙版,并设置其"不透明度"为 40%,效果如图 6-164 所示。

图 6-163　绘制选区并填充径向渐变　　　　　　图 6-164　创建剪贴蒙版并设置不透明度

Step07 打开并拖入素材图像"第 6 章 \ 素材 \64401.tif",调整到合适的位置,设置该图层的"混合模式"为"柔光",效果如图 6-165 所示。打开并拖入素材图像"第 6 章 \ 素材 \64402.tif",调整到合适的位置,设置该图层的"混合模式"为"叠加",效果如图 6-166 所示。

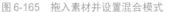

图 6-165　拖入素材并设置混合模式　　　　　　图 6-166　拖入素材并设置混合模式

Step08 使用"椭圆工具",设置"填充"为白色,"描边"为 CMYK(0,0,100,0),"描边宽度"为 3 点,在画布中绘制一个正圆形,如图 6-167 所示。打开并拖入素材图像"第 6 章 \ 素材 \64403.tif",调整到合适的大小和位置,如图 6-168 所示。

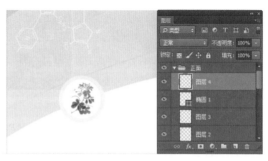

图 6-167　绘制正圆形　　　　　　　　　　　　图 6-168　拖入素材图像

Step09 使用相同的制作方法，可以完成相似图形效果的制作，如图 6-169 所示。新建名称为"主题文字"的图层组，使用"横排文字工具"，在"字符"面板中对相关属性进行设置，在画布中单击并输入文字，如图 6-170 所示。

图 6-169　图像效果

图 6-170　输入文字

Step10 按快捷键 Ctrl+T，显示文字的自由变换框，在选项栏中设置"水平斜切"为 -15°，效果如图 6-171 所示，按 Enter 键确认变换操作。执行"文字→转换为形状"命令，将文字图层转形状图层，使用"直接选择工具"，选中文字路径上相应的锚点并进行拖动调整，如图 6-172 所示。

图 6-171　文字效果

图 6-172　调整文字路径

Step11 使用"直接选择工具"，选中文字路径上相应的锚点，将其删除，并拖动调整相应的锚点，效果如图 6-173 所示。使用"钢笔工具"，设置"填充"为黑色，"描边"为无，在画布中绘制形状图形，如图 6-174 所示。

Step12 使用"横排文字工具"，在画布中单击并输入文字，并对文字进行水平斜切处理，如图 6-175 所示。为"主题文字"图层组添加"渐变叠加"图层样式，弹出"图层样式"对话框，对相关选项进行设置，如图 6-176 所示。

Step13 单击"确定"按钮，完成"图层样式"对话框的设置，效果如图 6-177 所示。使用"椭圆工具"，设置"填充"为黑色，"描边"为无，在画布中绘制正圆形，如图 6-178 所示。

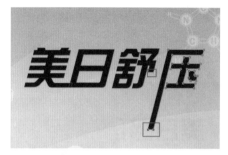

图 6-173　调整文字路径

图 6-174　绘制形状图形

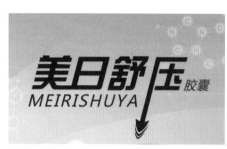

图 6-175　输入文字

CMYK(29,100,100,36)

CMYK(0,100,100,0)　CMYK(18,100,91,7)

图 6-176　设置"渐变叠加"图层样式

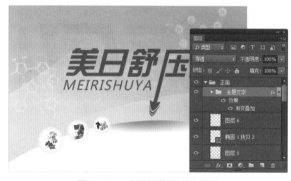

图 6-177　应用图层样式的效果

图 6-178　绘制正圆形

Step 14 为该图层添加"渐变叠加"图层样式，弹出"图层样式"对话框，对相关选项进行设置，如图 6-179 所示。单击"确定"按钮，完成"图层样式"对话框的设置，效果如图 6-180 所示。

Step 15 打开并拖入素材图像"源文件 \ 第 6 章 \ 素材 \64406.tif"，调整到合适的位置，如图 6-181 所示。使用相同的制作方法，绘制相应的图形，输入文字并拖入相应的素材图像，效果如图 6-182 所示。

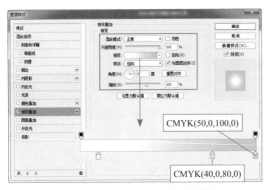

图 6-179 设置"渐变叠加"图层样式 图 6-180 应用图层样式的效果

图 6-181 拖入素材图像 图 6-182 完成其他图形和文字的制作

Step16 使用相同的制作方法，可以完成该包装盒正面其他内容的制作，效果如图 6-183 所示。在"正面"图层组上方新建"名称"为"侧面 1"的图层组，使用"矩形工具"，设置"填充"为 CMYK(0,45,97,0)，"描边"为无，在画布中绘制矩形，如图 6-184 所示。

图 6-183 包装盒正面效果 图 6-184 绘制矩形

Step17 使用"横排文字工具"，在"字符"面板中对相关属性进行设置，在画布中单击并输入文字，如图 6-185 所示。使用相同的制作方法，可以完成包装盒其他面的制作，效果如图 6-186 所示。

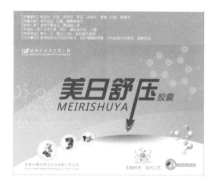
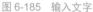

图 6-185 输入文字

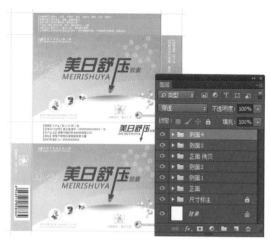

图 6-186 制作出其他各个面效果

Step 18 使用"钢笔工具"，绘制出包装盒的糊口等辅助区域图形，完成该药品包装盒的设计制作，最终效果如图 6-187 所示。

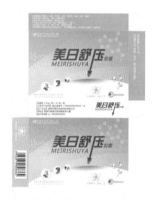

图 6-187 包装盒最终效果

6.5 本章小结

商业作品离不开文字，文字是表现主题信息最直接的方式，通过对主题文字的艺术设计，能够使作品主题的表现更加突出，也使得商业作品具有更加出色的视觉表现效果。完成本章内容的学习，读者应能够理解字体设计在不同的商业作品中的表现方法和设计创意，并能够在商业作品的设计制作过程中合理地通过字体设计来突出商业作品的视觉表现。